Miyazawa

CONTENTS

衝浪長板技巧全攻略

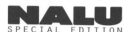

Cover Illustration / Hidetaka Hosaka
Art Direction / Ryoko Kuramochi

ding

脫掉侷促的西裝，
在藍天下盡情衝
浪，就是我最大的
夢想。
Russi

Welcome to Longboard World

最適合初學者的長板

挑戰大浪的任務就交給老手吧！
初學者能開心享受與浪花嬉戲、交流就好。
這就是長板的最大魅力！
想像那個攀上浪頭輕鬆自在的自己，
最適合初學者的，果然只有長板！

即使沒有精湛的技術
與帥氣的體格
只要來到海邊
你一定也可以
體會到衝浪的喜悅

暢快轉向的夏威夷人。
他們高壯的身材與長板
相得益彰。

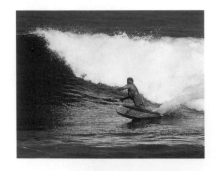

Masuda

我 們 懷 抱 著 夢 想 喜 悅 就 在 那 兒

Masuda

在海裡你一定可以時時感
受到喜悅與幸福，就是
"Happy Hour"。

Welcome
to
Longboarding
World

最適合初學者的長板

喜

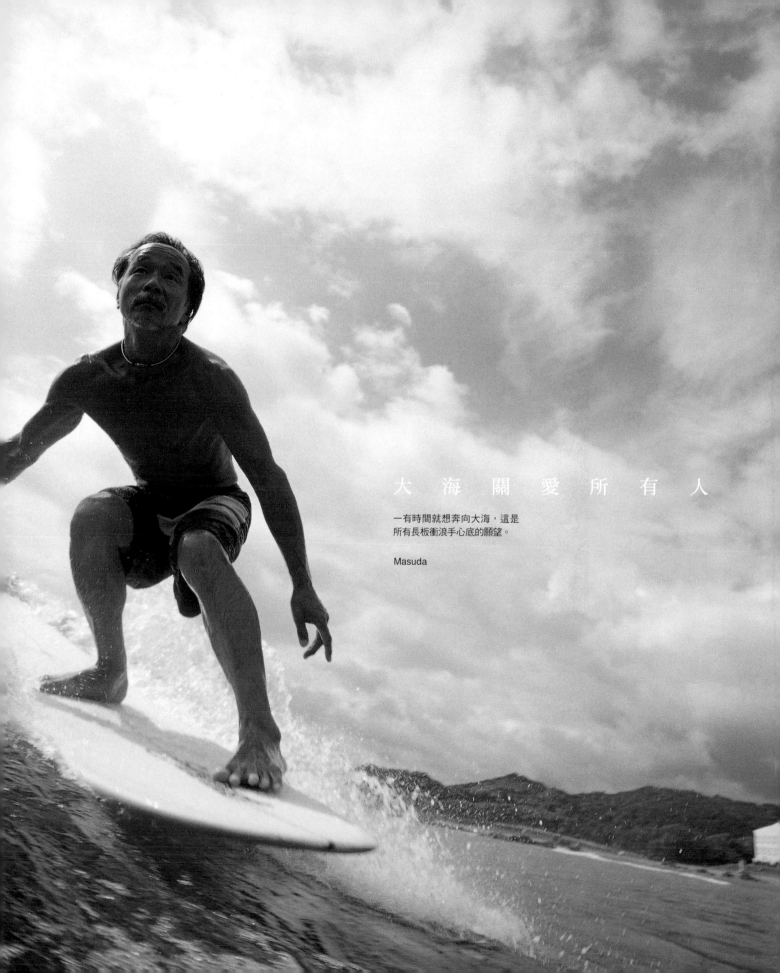

大 海 關 愛 所 有 人

一有時間就想奔向大海，這是
所有長板衝浪手心底的願望。

Masuda

無論台灣、日本、還是
夏威夷，衝浪之樂超越國
境、年齡之限。

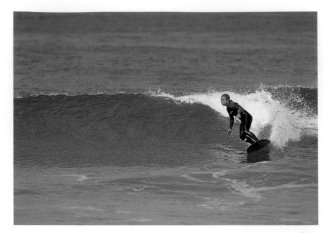

Pero

我 們 懷 抱 著 夢 想 　 喜 悅 就 在 那 兒

讓我們乘著長板啟程吧。
為感受那份愛，
必可感受到來自海的關愛。
愛海的人，
不論老少男女皆宜。
長板是一種快樂的運動，

Russi

Miyazawa

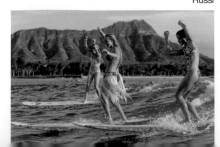

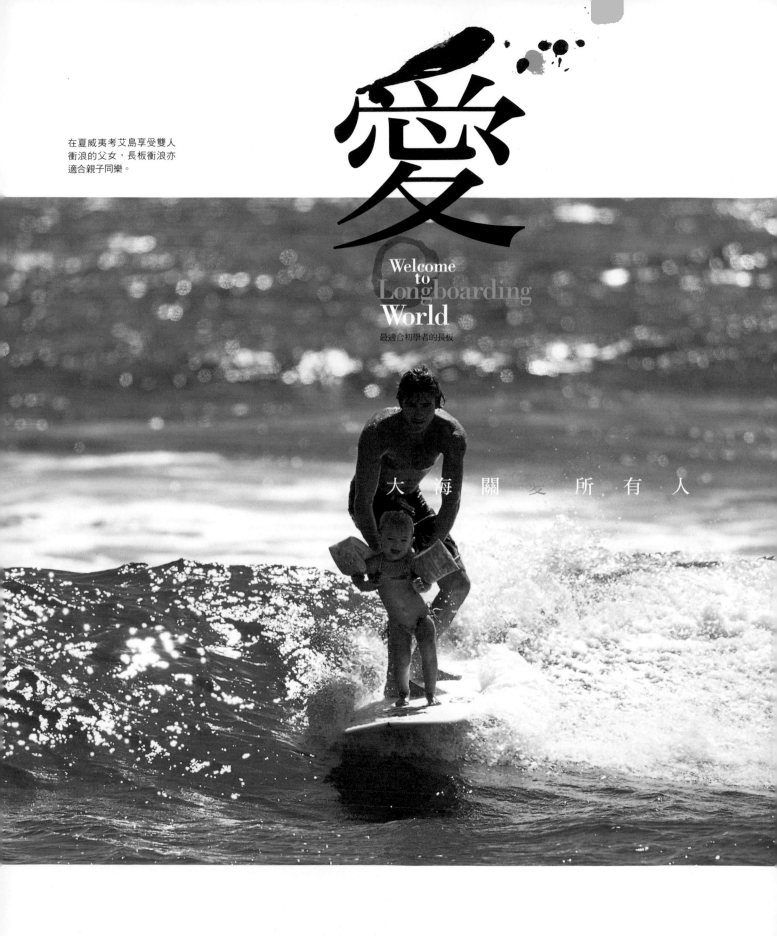

在夏威夷考艾島享受雙人
衝浪的父女，長板衝浪亦
適合親子同樂。

愛

Welcome
to
Longboarding
World

最適合初學者的長板

大 海 關 愛 所 有 人

我們懷抱著夢想　喜悅就在那兒

衝浪難免遭遇挫折與不順，
而那正是大海給我們的考驗。
因為，沒有挫折
就沒有辦法感覺到夢想的存在！

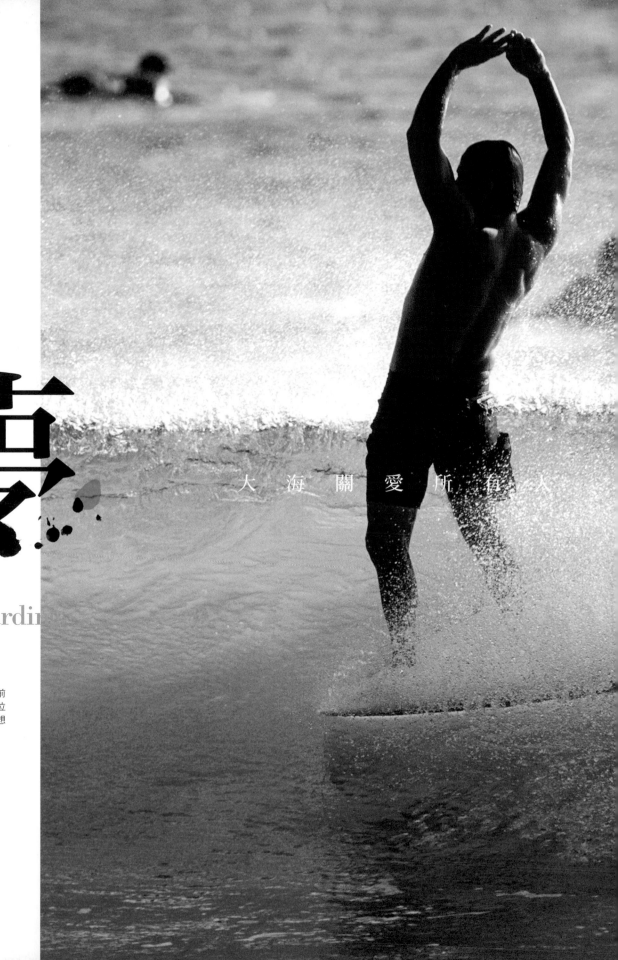

夢

Welcome to Longboarding World

最適合初學者的長板

只有長板才能在浪板前端做出如此美技，這位玩家一定從以前就夢想著這一刻吧！

Russi

大 海 關 愛 所 有 人

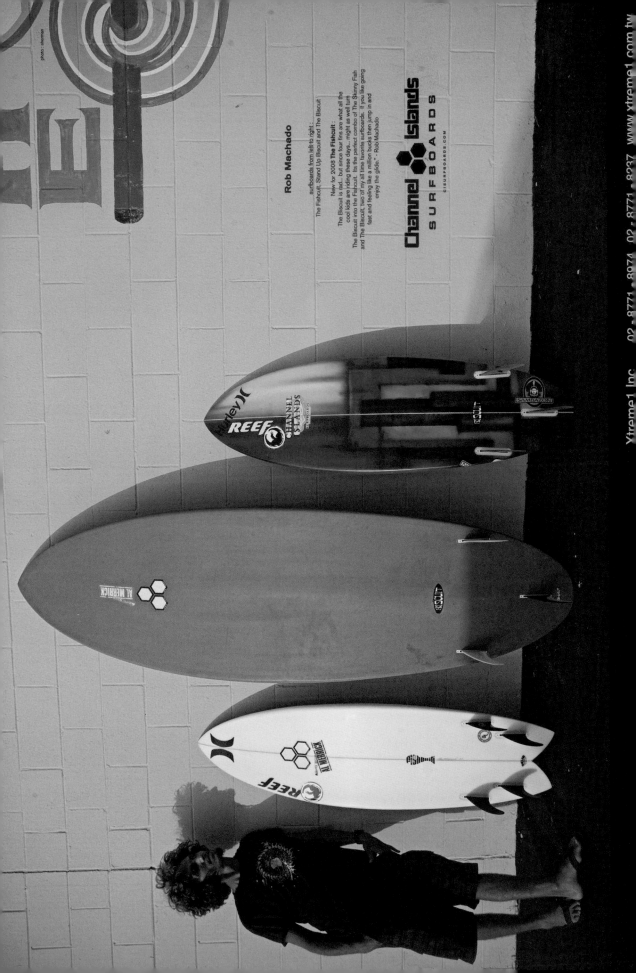

Rob Machado

surfboards from left to right :

The Fishcut, Stand Up Biscuit and The Biscuit

New for 2008 **The Fishcut** :

The Biscuit is rad.. but since four fins are what all the
cool kids are riding these days.. might as well turn
The Biscuit into the Fishcut. Its the perfect combo of The Skinny Fish
and The Biscuit, two of my all time favorite surfboards. If you like going
fast and feeling like a million bucks then jump in and
enjoy the glide." - Rob Machado

Channel Islands
SURFBOARDS
CISURFBOARDS.COM

Xtreme1 Inc 02 · 8771 · 8974 02 · 8771 · 8237 www.xtreme1.com.tw

從零開始的長板技巧

1 Longboard Technique
Longboarding Lesson Book

Part 1

初學者的衝浪裝備

開始衝浪前,一定要先準備好浪板以及防寒衣等裝備。
無論是玩票性質或是認真想學習的人,
若能徹底了解衝浪裝備,
必能快樂享受衝浪運動。

文／岡野綾美　Text : Ayami Okano

Contents

監修・說明
職業長板衝浪手

細川哲夫

1966年出生,東京都人,經營的衝浪學校
「Surf Clinic」〈http://hosokawatetsuo.
com/〉深獲好評。贊助廠商有BODY
GLOVE、DAKINE、Vonzipper、Oshman's、
Down The Line、寅壱SurfTrunks等。

長板構造

浪板是衝浪的必需品。
正打算要買或未來考慮要買的人,
請在衝浪前熟記浪板各部位的名稱與功能。

01

NOSE
鼻尖

衝浪手
站立的板面

DECK

WIDTH
板寬

LEASH CUP
腳繩點

TAIL
板尾

享受衝浪或許不需要深厚
學問,但若能具備少許簡單的
知識,有助於與老手間的溝
通,提供初學者技術進步的訣
竅。單看浪板的外表可能會覺
得平凡無奇,但浪板裡頭卻蘊
藏著快樂享受衝浪的機關與功
能。為使衝浪技術精進,你一
定要懂得浪板的構造。

購買重點

**商店與浪質
也很重要**

本書監修細川哲夫建
議,挑選第一塊浪板
時,最好以常去海域的
浪質做為選購條件。購
買時,盡可能挑選有擺
放現貨的商店。

[NOSE] 鼻尖

浪板前端部份。前端以下30cm處的寬度則稱為鼻尖
寬,鼻尖寬越寬者與水面的接觸面積則越寬,能使
穩定度與浮力增加。

[WIDTH] 板寬

一般指浪板最寬的部份(Widest Point)。寬度較寬能
使穩定度與浮力增加,但不易操控,初學者推薦使
用板寬較的浪板。

[LEASH CUP] 腳繩點

為防止浪板漂走,浪板上與綁腳繩連接處稱為腳繩
點。腳繩點有分環狀合成樹脂式接點,與直接開洞
式接點等。

[TAIL] 板尾

指浪板尾端部份。板尾影響轉向性能至深,轉向時
板尾會沒入水面下,依板尾形狀不同,轉向時的感
覺有所差異。

Part 1 ///
初學者的衝浪裝備　　　Please read when you want to be "SURFER."

Part 1

[STRINGER] 龍骨

浪板中央所嵌入的木材，使用聚氨基甲酸乙酯(Urethane Form)的發泡體增加強度，同時可預防折斷與扭損，有些傳統長板甚至會嵌入三塊。

[FIN] 板舵

浪板上發揮舵的功能的部份，也稱為尾鰭(Skeg)。依據造型以及裝配數量不同，踏在板上的感覺也隨之改變，配合需求購買拆卸式板舵。

[NOSE ROCKER] 鼻尖翹度

翹度即浪板整體的彎曲程度；鼻尖部份，則稱為鼻尖翹度，可防止起乘(Take Off)時鼻尖直刺海面。越翹轉向性越強；反之，則直線速度越快。

[LENGTH] 長度

浪板尖端到尾端的長度，長度影響穩定度與起乘時的速度；越短的浪板高靈敏度越高。9呎以上稱為長板，具有較高的穩定度。

[THICKNESS] 厚度

指龍骨最厚的部份，厚度較厚但板緣較薄的浮力也較小。厚度與體重不符會比較難操控，因此推薦初學者使用較厚的浪板。

[EDGE] 板緣尾段

指板緣後部較突出部份，入水時善加掌控可使轉向更加順利進行。轉向程度是由板尾附近調整，因此受板緣尾段影響相當大。

[TAIL ROCKER] 板尾翹度

浪板末端的彎曲程度。而鼻尖到板尾中間則稱為平面區(Planing Area)，平面區佔板面面積越大，翹度越小時速度感佳；反之，則轉向性能佳。

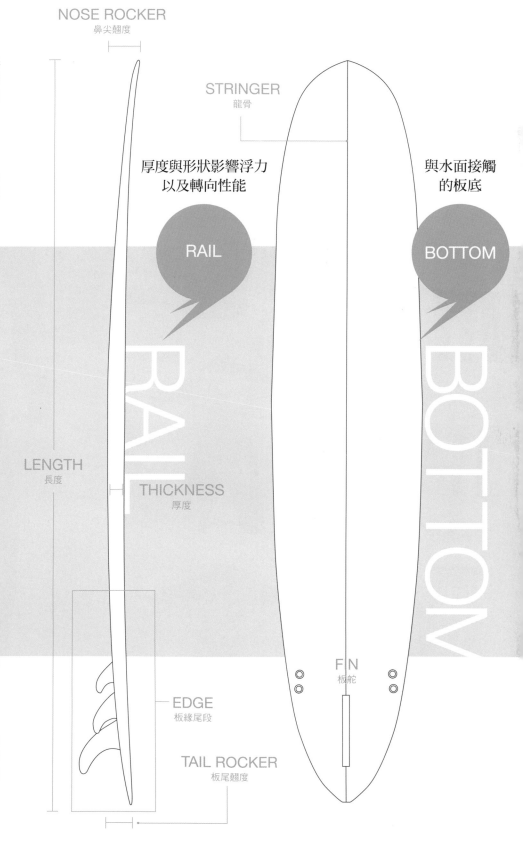

NOSE ROCKER
鼻尖翹度

STRINGER
龍骨

厚度與形狀影響浮力
以及轉向性能

RAIL

與水面接觸
的板底

BOTTOM

RAIL

BOTTOM

LENGTH
長度

THICKNESS
厚度

EDGE
板緣尾段

FIN
板舵

TAIL ROCKER
板尾翹度

防寒衣相關知識

防寒衣有各式各樣的種類與材質。
即便是夏天,有的海域還是很冷。
因此不論季節,衝浪時請記得帶備防寒衣。

[種類]

從連身長袖長褲式到背心式等應有盡有,依照季節
與水溫挑選最適合的防寒衣。

半身短袖式(Tapper)

使用2mm輕薄布料,可與泳裝混搭,適用於炎熱的夏季。優點在於穿脫方便。

背心式(Vest)

最適合夏季的無袖背心樣式,有輕微防寒效果,還可防止曬傷與擦傷。

半身長袖夾克式(Jacket)

前拉鍊樣式,為許多長板衝浪手所喜愛。可與泳裝以及連身無袖長褲式搭配穿著。

連身短袖短褲式(Spring)

夏季使用的短袖短褲樣式,相當適合夏季的清晨或是陰天、雨天。

連身無袖長褲式(Long John)

深受長板衝浪手喜愛,連身無袖長褲式再外搭一件半身長袖夾克,是非常輕便的穿法。

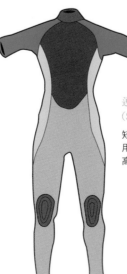

連身短袖長褲式(Sea Gull)

短袖長褲樣式,適用於水溫低、氣溫高的時候。

連身長袖長褲式(Full Suit)

以彈性布(春秋季用)與合成皮革(冬季用)製成。標準厚度為3mm。

02

[頸部周圍]
最易進水的部位，也是左右防寒衣功能的重要部位。

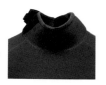

標準式(Standard)
以魔術粘黏貼，為最普遍的形式。冬季以外的防寒衣多使用此類型。

內包式(Inner Neck)
布料向內包覆拉鍊到頸部周圍，具有防止海水進入的雙重構造。

無拉鍊式(Non Zip)
雖然沒有拉鍊，但使用最新高伸縮度材質不會造成穿脫困難。

[手腕／腳踝]
手腕與腳踝容易進水，購買防寒衣時請確認尺寸。

切斷式(Single)
從袖口裁開之後未經特別處理，C/P值高。

反折式
袖口反摺後加以縫合，提高手腳的合身度，防止鬆脫。

內縫式(Rib)
縫線在內的樣式，具高度合身感與防水性。

[防寒裝備]
手腳頭部保溫，冬季不可或缺；部份水域，甚至夏天也要穿戴。

防寒靴(Boots)
保護人體中最容易受寒的腳尖，有魔術粘黏貼等款式，種類豐富。

防寒手套(Gloves)
保護容易冰冷的手指，有效防止離開海面後常出現的手抖現象。

防寒帽(Head Cap)
可保護頭部及耳朵，分別有帽沿式以及下顎包覆式等等。

[材質]
展現高科技的防寒衣布料，機能性高，穿起來也相當舒適。

外層布料

彈性布(Jersey)
表面為彈力布料，比合成皮革更具伸縮力與持久力。

合成皮革(Skin)
表面為合成橡膠，因為不吸水，保溫能力佳。

內層布料

彈性布(Normal)
與外層布料同為彈性布，C/P值表現極佳。

SCS
彈性布料，拭去水分後就會乾，平滑且容易穿脫。

中空布料
以高排水性中空毛線織成，可提高保溫能力。

絨毛布(Pile)
具減壓效果，可使疲勞減輕且容易浮貼於皮膚。

購買重點

聰明人購買前先試穿

細川哲夫認為，即使是廉價品也一定要先試穿。至於對合身度要求較高的人，則建議多花點時間，訂製專屬的防寒衣。

防寒衣相關知識
02

POINT 1
購買方法

挑選適合自己的防寒衣，
是開心享受衝浪的首要條件。

訂製或成品？

| 訂製 | 分為全套訂製與半套訂製 |

全套訂製係指採量全身30處尺寸後，打造完全合身的防寒衣。半套訂製則
是以現有的成品，更改部份尺寸後製成的防寒衣。特別推薦冬季用半乾式
防寒衣以全套訂製製作。

| 成衣 | 店內現有的防寒衣 |

請試穿後選擇符合自己體型的防寒衣。雖然不如訂製款合身，但基於尺寸
眾多且可隨買即用的便利性，成為很多人在購買夏季用防寒衣時的優先選
擇。

購買要點檢視

購買防寒衣時，除了試穿外也必須注意其他細節。

☐ 吊在衣架上看起來是否保持立體且無鬆垮現象。

☐ 試穿時頸部周圍、腋下、大腿間，以及膝蓋部位
柔軟度與鬆緊度是否足夠。

☐ 布料與布料間接合處的強度，有無扭損或凹凸不
平。

☐ 縫線是否平整、有無亂針、脫針處。

☐ 有無附使用說明書、保證書，以及損壞修理等售
後服務。

POINT 5
保養方法

防寒衣價格昂貴，
用心保養可延長其壽命。

清洗前準備

① 約8L清水中加入15ml防寒衣用清潔劑。

用心搓洗

② 搓洗時請勿拉扯到縫合處，
且小心清洗拉鍊中的泥沙等
髒污。

掛在衣架上

③ 洗淨後將防寒衣翻面，掛在
較厚的衣架上。

晾乾

④ 為防止布料質地惡化，請晾在通風的陰涼處。

POINT 2
保管方法

請特別留心收納方式，
並善用市售的防寒衣專用除臭噴劑。

掛在室內通風處

風乾之後順好形
狀，翻面掛在衣
架上。

嚴禁摺疊

由於摺疊易產生皺摺
導致衣服破損，請儘
量避免。

POINT 4
著裝方法

著裝時請注意，
不要讓指甲刮傷防寒衣。

穿上防寒衣時，切記不要用力拉扯，也
容易造成破損，以免留下指甲刮痕。手
腳套上塑膠套可使摩擦力減少，便於著
裝。

POINT 3
卸裝方法

讓水流進頸部周圍，
防寒衣較不黏皮膚，即可輕鬆脫卸。

重點在於一點一點地使水流入後，讓防
寒衣與肌膚分離。近來由於布料技術進
步；伸縮性變好，防寒衣也越來越容易
脫卸。

Part 1 ///

初學者的衝浪裝備　　　　Please read when you want to be "SURFER."

何謂「半乾式」？　防寒衣除了材質、厚度還有長短之外，還依防水能力分「濕式」、「乾式」和「半乾式」，濕式即一般所說的潛水衣，價格便宜；乾式在脖子、手腕處有特殊防滲水設計，適用於寒冷的季節與水域，防水效果佳但價格較貴。半乾式則是介於二者之間。

POINT 6

全日本防寒衣適用表

針對不同地區的氣候和水域，選擇適合的防寒衣。獻給喜愛到各地衝浪的好手們。

台灣本島

9-12月

12-3月　3mm　半乾式

01 ★
北海道・日本海沿岸
防寒衣為全年必要配備！

Spring　半乾式
Summer　3mm
Fall　半乾式
Winter　半乾式

02 ★
北海道・太平洋沿岸
主要季節為秋冬季，海面偶爾出現海霧！

Spring　半乾式
Summer　3mm
Fall　半乾式
Winter　半乾式

03 ★
岩手一帶
即便是同一區域內，因南北差異水溫也有若干不同。

Spring　半乾式
Summer　3mm
Fall
Winter　半乾式

11 ★
九州日本海一帶
除了冬季，皆可穿著3mm連身長袖長褲式防寒衣。

Spring　半乾式
Summer
Fall　3mm
Winter　半乾式

10 ★
新潟一帶
9月前可穿著半身短袖式防寒衣，7月左右則建議連身長袖短褲式(LS Spring)防寒衣。

Spring　3mm　半乾式
Summer
Fall　半乾式
Winter　半乾式

04 ★
福島一帶
注意夏季南風會使水溫驟降。

Spring　3mm
Summer
Fall　3mm
Winter　半乾式

05 ★
北千葉一帶
夏季人潮擁擠，較適合穿著半身短袖式防寒衣。

Spring　3mm
Summer
Fall　3mm
Winter　半乾式

12 ★
高知一帶
12月的好天氣即使穿著T恤也沒問題。

Spring
Summer
Fall
Winter　半乾式

08 ★
靜岡一帶
夏至秋季天氣涼爽，初秋請留意海中水母。

Spring　3mm
Summer
Fall
Winter　半乾式

06 ★
千葉南部一帶
9月前天氣溫暖，但10月之後請穿著連身長袖長褲式防寒衣。

Spring　3mm
Summer
Fall　3mm
Winter　半乾式

13 ★
宮崎一帶
四季各處皆可盡情衝浪。

Spring　3mm
Summer
Fall　3mm
Winter　半乾式

09 ★
三重一帶
初秋水母群眾多，建議穿著連身長袖長褲式防寒衣。

Spring　3mm
Summer
Fall　3mm
Winter　半乾式

07 ★
湘南一帶
9月前天氣溫暖，建議穿著半身短袖式防寒衣。

Spring　3mm
Summer
Fall
Winter　半乾式

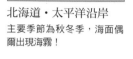
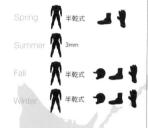
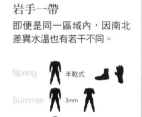

衝浪入門必要裝備

除浪板與防寒衣之外，
在此介紹初學者衝浪所需最低限度的裝備。
有了這些裝備就可盡情享受衝浪。

2 fin
板舵

板舵影響浪板的駕馭感，即使同為單舵，
也會依用途而有不同的駕馭感，選購時應
考慮是否合乎浪板性質。

副舵(Stabilizer)
裝配在單舵兩側，可提升機動
性。

單舵(Single Fin)
多為長板使用，主要
提供衝浪時的速度感
與穩定性。

1 case
板袋套

不裝袋直接將浪板置於車頂看來狂野帥氣，但為
了愛惜器材還是裝袋為佳，既可保護浪板也不會
弄髒車內。

板襪
以布料編織製成，適合將浪板置
於車內的人。但要注意一但車內
溫度升高，板蠟有可能溶化附著
在板袋上。

硬式板袋
板袋內層有緩衝夾
層，可同時收納數塊
浪板。適合開車旅行
衝浪的人。

4 wax
板蠟

於板面先塗上一層底蠟(Base Wax)可
增加板蠟附著力。為享受快樂的衝浪
活動，上蠟時一定要仔細。請依季節
選擇適合水溫用蠟。

板蠟
水溫不符，板蠟便難以附著在
浪板上；浪板附著力一減退，
衝浪手就不容易站穩。

3 leash code
腳繩

請依照浪板樣式與長度選擇合
適腳繩。腳繩樣式眾多，因製
造廠不同也有著各種特色，請
多試戴找出適合自己的腳繩。

腳繩的種類
長浪板專用腳繩當中，
分有競賽用輕量化腳繩
以及防大浪用腳繩等
等。

COLD	WARM	TROPICAL	COOL
冬季用板蠟，硬度較低。根據區域不同會有些許海溫差異。	春至初夏用，硬度高。海域溫度差異較大時，可多種類混用。	夏季以及熱帶地方用板蠟，硬度雖高，仍需避免陽光直射。	秋季至冬季用板蠟，硬度低。除了寒冷的冬天之外，至春季還能使用。

浪板保養法

浪板結構比想像中更細緻，
些微撞擊也有可能導致裂傷。
搬運較大型浪板時請注意周遭的人或物。

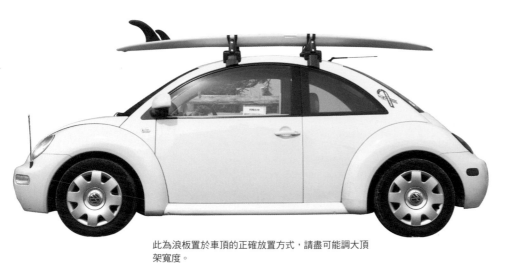

04

1 How to carry

放置於車頂的方法

將浪板置於車頂頂架時，為防止浪板
滑落，板舵須朝車前放置。同時，須
考慮到其他危險狀況，綁上皮帶會更
安全。

此為浪板置於車頂的正確放置方式，請盡可能調大頂
架寬度。

3 How to use leash code

腳繩的綁法

也稱為綁繩，穿過板尾的腳
繩點後綁緊使用。如果腳繩
塑膠部份開始變色，就應該
汰舊換新。

繩結打得過長，衝浪時可能會被捲
進浪板中導致損壞。因此打結時請
儘量打短一點。

2 How to carry

搬運的方法

請勿看見大海即向前衝，從停車場到海灘這一段
路請放慢腳步。留意板舵不要碰撞到旁邊的人或
物。

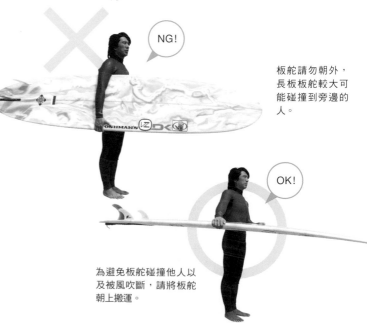

NG!

板舵請勿朝外，
長板板舵較大可
能碰撞到旁邊的
人。

OK!

為避免板舵碰撞他人以
及被風吹斷，請將板舵
朝上搬運。

4 How to wax up

板蠟的塗法

鼻尖至板尾皆須塗抹板蠟，
不要塗得太均勻，表面凹凸
不平反而可增加附著力。訣
竅在於剛開始仔細一點，最
後再以大幅度塗抹收尾。

剛開始以板蠟的尖角在板面畫出格
子狀線條，再以板蠟的面來塗抹整
塊浪板。

衝浪裝備圖鑑

輔助工具能使衝浪活動更愉快，
尤其長浪板更需要一些額外配備提升其便利性。
在此介紹最適合初學者使用的衝浪裝備。

05

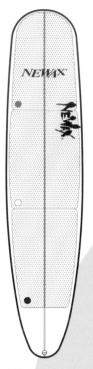

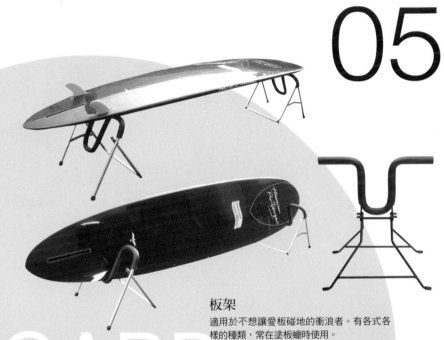

板蠟貼

覺得塗板蠟、刮板蠟很
麻煩，貼紙式的板蠟就
能省下不少工夫。

板套

將浪板置於車內的人經
常使用，穿脫方便且可
防止髒污落於車內。

板架

適用於不想讓愛板碰地的衝浪者。有各式各
樣的種類，常在塗板蠟時使用。

BOARD 浪板相關裝備

修補劑

雖然修理浪板對初學者來說頗具難
度，最好還是備有簡便的修補劑以備
不時之需。

掛勾式背帶

把浪板掛在掛勾上，勾帶
可肩背。停車場至海邊太
遠、浪板太長無法抱住的
時候，使用這種掛勾式背
帶既便利又輕鬆。

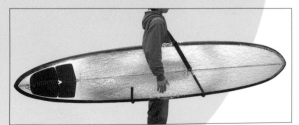

掛勾式提把

只要將提把勾在板緣上，
就可以輕鬆搬運。提把體
積小且不顯眼，看起來很
像徒手搬運，拿起來更輕
鬆感覺也很帥氣。

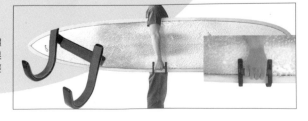

椅套

可以避免椅子被水沾濕，也可省略換衣服的程序直接上車。天氣冷以及在短距離海域間移動時也非常方便。

車內式掛架

可裝配的車種有限，但可輕鬆掛置防寒衣與浴巾等物品，深受不少衝浪者喜愛。

汽車用的周邊裝備 VEHICLE

軟式車頂架

有組合式與一體成形式等樣式，也有可放置多塊長板的車頂架，是衝浪時相當實用的配備。

凡士林

塗抹在防寒衣上可減輕擦痕，有各種香味可供選擇。

防寒內衣

寒冷天氣最好在防寒衣內加穿防寒內衣，以超保溫材質製成，可緩和低溫所帶來的腰痛。

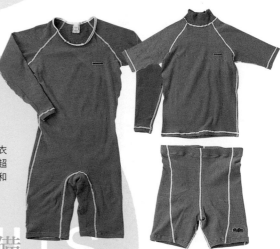

防寒衣相關裝備 WET SUITS

吸水毛巾

游泳用的吸水毛巾也可以用來擦拭防寒衣，連內裡的水分都可以很快吸乾。

防寒衣黏膠

輕微破損與龜裂可利用防寒衣黏膠簡單修補，但較大的損傷最好還是詢問購買店家。

衝浪小幫手

初學者為使衝浪技術進步，
注意身體狀況、多接觸資訊是非常有效的方法。
在此介紹幾種能使初學者衝浪技術進步的小幫手。

06

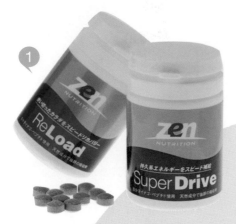

① 含天然萃取氨基酸，分有增加耐力的能量
補給與儘快消除疲勞兩種。(ZEN)

② 含有燃燒脂肪的8種成
份，能加速代謝效率。
衝浪前來一罐精力十
足！(Fit Wave)

Help goods

Supplement

[營養補給品]

使用衝浪手必備的
補給品來提升衝浪技術

衝浪是一項需要體力的運動，剛上岸時
往往會感到一陣疲憊，因此您需要即時
補充營養。按照目的與飲用時間不同有
多種選擇。

1：禪 http://www.zen-j.com
2、4、5：Duke International
3：Maneuverline http://www.surf-supple.com/

④ 飯前飲用可抑制過度攝取脂肪
與糖份，適用於體重控制期
間。(Fit Wave)

⑤ 含有衝浪後需要補充的11
種維他命與礦物質，提
供衝浪後所需能量。(Fit
Wave)

③ 含有可減緩肌肉疲勞的氨基酸
BCAA群，藥錠式身體補給品。
(SURF SUPPLE)

全面紀錄世界各地人氣衝浪地點的介紹
書，同時提供餐廳與飯店等旅遊情報。

Help goods

Book

透過雜誌、技巧攻略以及衝浪旅遊書，取得相關知識與資訊後再出發！

初學者總是希望能準備萬全後再衝浪，吸收
一定的知識後親身力行，獲取衝浪景點的周
邊資訊更是不可缺少的功課，這時最方便就
是利用衝浪相關書籍吸收最新訊息，即便只
欣賞圖片也能夠加深印象。

SideRiver http://www.sideriver.com

知名的日本攝影師們，以特
別的觀點為您呈現出的衝浪
世界之美。

碰到疑惑時可立即翻閱的實
用書，讓初學者能有效掌握
正確姿勢。

Help goods

DVD

沒有浪的日子就在家用DVD練習

由日本水上運動好手池田潤著
手進行監督、攝影以及編輯的
人氣DVD系列─「Smooth'n
Casual」。

錄下大浪光彩炫目的一瞬間，描
寫衝浪的真諦，並收錄眾多好
手而廣受好評的作品─「GLASS
LOVE」。

欣賞職業好手的衝浪過程能加深印象，是使
自身技術進步的捷徑。觀賞DVD影片也有不
錯的學習效果，在家中大螢幕觀賞也好、在
車內播放也好，即便不在海邊也可以感受到
海洋的氣息。

SideRiver http://www.sideriver.com

名家攝影作品「LONGER」，
收錄好手Joel Tudor的各式衝
浪美技。

「THE SAFARI SERIES」，收
錄好手Joel Tudor與Wing Nut，
從加州到墨西哥的衝浪旅程。

自我訓練是進步的
重要因素。由職業
好手所解說的教學
DVD─「宮內謙至的
SHOROKU STYLE」。

各式浪板種類

浪板有各式種類,只要形狀或長度上稍有差異,
駕馭感也會完全不同。
在此介紹具代表性的5種浪板樣式。

07

1 Smooth & relax

長板

一般稱總長9呎以上的浪板為長板,較具浮力
便於划水,因此適合初學者使用。特色在於
能站立於鼻尖優雅地衝浪。

5 Active & progressive

短板

想要靈巧地穿梭於浪間的衝浪者,都會選擇
短板。較長板短且薄、操控容易,但相對地
浮力小,划水時較費力。初學者請選擇比自
己高約15-20cm的短板。

2 Traditional & Style

魚板

造型似魚因此取名為魚板,長度與短板相似
但更厚、更寬,也更適合初學者使用。許多
衝浪手的第2塊浪板都是魚板。

BOARD 各式浪板種類

4 New activity

立式單槳衝浪

近年於日本漸漸風行的衝浪形式,簡稱SUP。與
其它浪板最大的不同處,在於它是站立於板上,
像划船一樣用槳划水追浪。會使用到全身肌肉,
因此有許多衝浪手以它做為平日訓練用。

3 For big wave

槍板

名稱源於獵槍,長度較長板稍小但銳利的造
型,卻能征服大浪。許多夏威夷浪手都以槍
板,挑戰超過20英呎的大浪。

Production Board Catalogue

Aoki

對於初學者來說，第一次到衝浪裝備店選購浪板時，看著店裡陳列著各式各樣的浪板，想必一定眼花撩亂，不知該如何選擇。

本章節將為您介紹質地堅固、不易損壞的浪板，讓還不習慣浪板的初學者完全不需擔心損壞，可以專心一意地練習。這些浪板除了用料堅固，也具備輕量化的特點。使用容易轉向的輕量化浪板，是增進技術的捷徑；而且浮力佳，划水時輕鬆自如，絕對是許多初學者征服衝浪第一道難關「起乘」時的好幫手。

從多款優質量產浪板中，特別選出10款值得推薦的浪板，必定能成為初學者們進行衝浪運動時的好夥伴。

初學者也能輕鬆選擇的
浪板型錄

攝影／廣瀨友春
Photo：Tomoharu Hirose

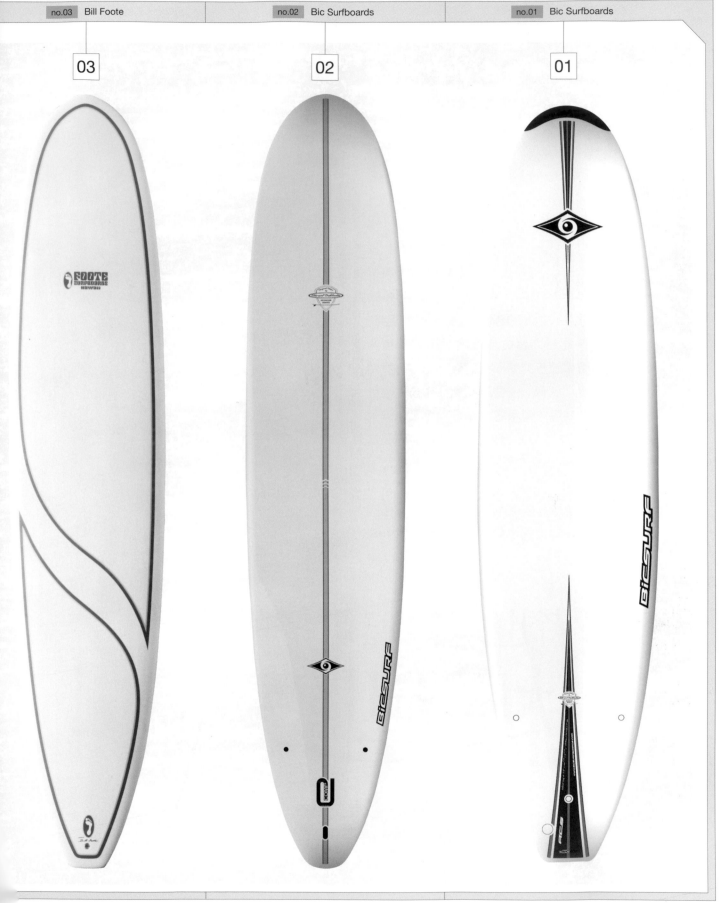

初學者的衝浪裝備

| no.05 | Cleaveland Street Surfboards | | no.04 | BS Surf Boards |

model name + specifications

01

Bic Surfboards

7'9" NATURAL SURF

作為初學者的第一塊板以及老手的備用板，15年來廣受大家喜愛。從小浪到大浪一塊搞定的全方位浪板，有藍色與灰色。

spec：Length：238cm／Max Width：56cm／Thickness：6.8cm Fin：3片式（Bic Fin Lock system）Shaper：Gerard Dabbadie

Bic Sports Japan
URL：www.bicsurfboards.com
E-MAIL：info@bicsportjapan.com

02

Bic Surfboards

9'4" NAT YOUNG

衝浪好手Nat Young開發且使用的9呎4吋板，不僅老手，初學者也能輕鬆駕馭。快速起乘(Take off)、鼻尖站立以及追加動作通通不成問題。配色有薄荷綠與黃色。

spec：Length：285cm ／ Width：57.8cm ／ Thickness：7.6cm Fin：單舵·副舵式（Bic Fin Lock system）Shaper：Rooster

Bic Sports Japan
URL：www.bicsurfboards.com
E-MAIL：info@bicsportjapan.com

03

Bill Foote

BFL SURF BOARD 9'1"

2008年款式，適度的翹度、單凹式鼻尖加上雙凹式V型板尾，提升了速度和花式動作能力。

spec：Length：9'1" ／ Width：22 1/4" ／ Thickness：2 7/8" Fin：單舵·副舵式（中央：BOX 側邊：FCS)Shaper：Bill Foote

OSM Sports
URL：www.osmsports.com
E-MAIL：info@osmsports.com

04

BS Surf Boards

BS 7'5" funboard

BS為手工軟式浪板，即使在人多的海域也很安全，因此可放心起乘！驚人的浮力從初學者、不大會划水的人，到進階玩家都適用。

spec：Length：225cm／Width：55cm／Thickness：7cm Fin：3片式(BS軟式板舵)

Funwaves
URL：www.funwaves.biz
E-MAIL：info@funwaves.biz

05

Cleaveland Street Surfboards

CSS 9'0"

備有各種讓初學者驚艷的長板款式，一踏上去就能感受到其舒適性與魅力。

spec：Length：9'0"／Width：23 1/16"／Thickness：2 7/8" Fin：2+1(中央：BOX 側邊：FCS) Shaper：Gary Linden

BURLEIGH HEADS SURBOADS CO.LTD
E-MAIL：info@b-heads.net

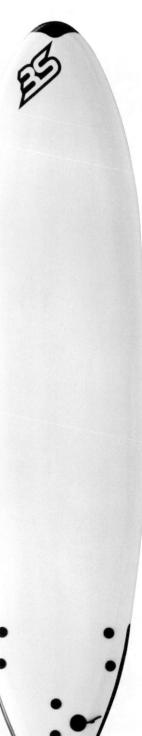

05

04

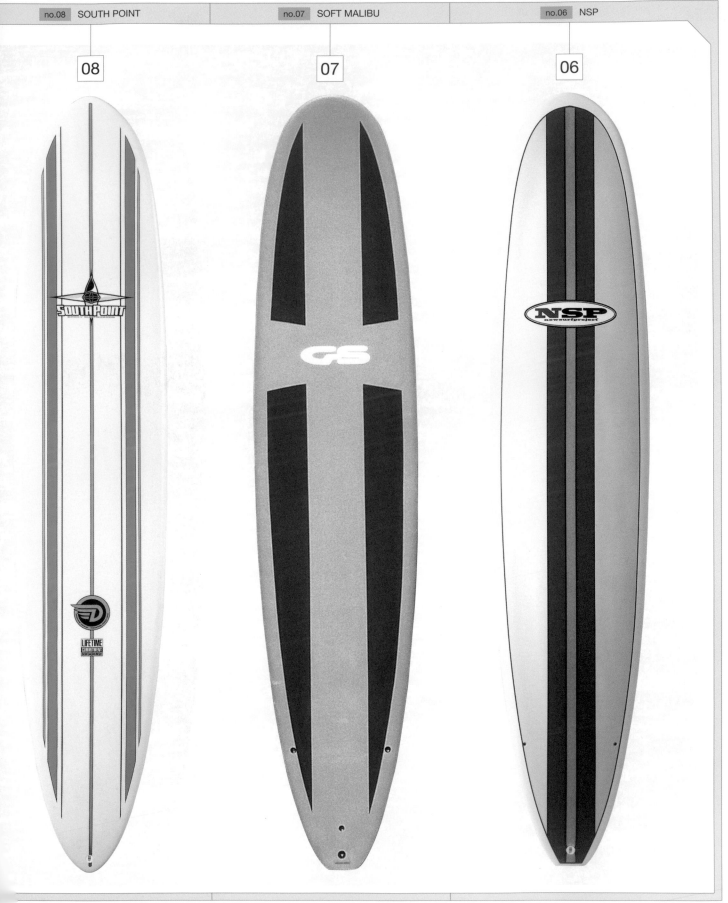

初學者的衝浪裝備

| no.10 | SURFTECH/NO BRAND | no.09 | SURFTECH/SKEG ISLAND |

model name + specifications

06

NSP
Longboard 9'2"

新舊融合後經典MALIBU的花式版本，適用於各種
大小浪，是衝浪技術進步後不可或缺的浪板。

spec：Length：9'2"／Width：22 7/8"／Thickness：3 1/4"
Fin：單舵(中央：BOX)

Wind Surfing Japan
URL：windsurfing-japan.com
E-MAIL：info@windsurfing-japan.com

07

SOFT MALIBU
Soft Malibu 9'0

經典的9呎浪板，不需上蠟是軟式MALIBU的特點。
其他也有2008年款式的8呎板，以及9呎6吋板等
等，因應各種需求而備有各種尺寸和款式。

spec：Length：276cm／Width：58.1cm／Thickness：7.3cm
Fin：軟式・3片式(Mini Turtle)

Wind Surfing Japan
URL：windsurfing-japan.com
E-MAIL：info@windsurfing-japan.com

08

SOUTH POINT
9'4" George Downing

以身材高大的衝浪手為對象的摩登長板。整體翹
度、厚度與板底形狀交織出的纖細美感，兼具浮力
以及操控性，給予初學者快樂的衝浪體驗。

spec：Length：9'4"／Width：22 3/4"／Thickness：3"
Fin：2+1(中央：BOX 側邊：FCS)
Shaper：George Downing

Wind Surfing Japan
URL：windsurfing-japan.com
E-MAIL：info@windsurfing-japan.com

09

SURFTECH/SKEG ISLAND
9'6" WAVE MASTER

為日本衝浪歷史貢獻良多的製板師—鈴木正的作
品。重視浪板穩定度，鼻尖站立或是急轉向等高難
度動作都可輕鬆駕馭，不論初學者或老手都適用的
萬能浪板。

spec：Length：9'6" ／ Width：22 27/32" ／ Thickness：
3 1/16" Fin：2+1(單舵・副舵)
Shaper：鈴木正

Surf Tech Japan
URL：www.surftech.jp/

10

SURFTECH/NO BRAND
9'3" STYLISH NUGGET

引領日本長板界的出川三千男的花式作品，兼具鼻
尖站立的穩定度及板尾翹度。完美平衡浪板的舒適
性與駕馭性。

spec：Length：9'3" ／ Width：22 7/8" ／ Thickness：2 3/4"
Fin：2+1(單舵・副舵)
Shaper：出川三千男

Surf Tech Japan
URL：www.surftech.jp/

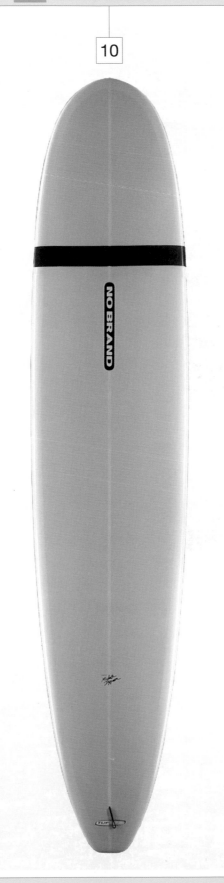
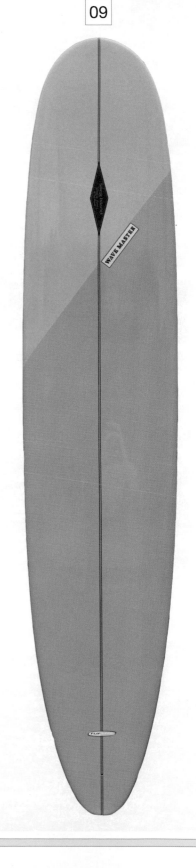

No Surf, No Life

熱愛海浪的衝浪手 ❶

文／森田友希子　攝／三浦安間
Text: Yukiko Morita　Photos: Yasuma Miura

小室正則今年60歲，為日本職業長板巡迴賽中年齡最高的職業衝浪手。當然也有幾位與小室年齡相仿的衝浪手，但大部份都轉為從事大會的營運人員。至今仍然堅持於衝浪手身份，活躍於衝浪界的大概非小室莫屬。

小室17歲時開始衝浪，最初是在湘南・辻堂海邊看著正在衝浪的美國人，一時興起就向他們借浪板來玩玩看。兩年後，19歲的小室已成為日本衝浪代表選手，也從此一頭栽進衝浪的世界中。

精力與自信旺盛的小室於18、19歲時前往夢想中的夏威夷北岸，他說：「成為日本代表選手就能征服夏威夷海浪的想法根本大錯特錯，夏威夷海粉碎我至今為止的自信，海浪的威力實在是非同小可。在混雜著夏威夷人與白人的夏威夷北岸，我根本就是個乳臭未乾的小夥子。」

爾後，小室了解到自身體業界中，自己更身為現役衝浪

力的不足，光是划水出海就比在日本多耗費3倍體力。此外還曾被其他人嘲笑過，但礙於語言關係只得強忍著悔恨。回到日本後小室勤加鍛鍊體力，持續不斷地出海衝浪。沒有浪的時候每天花5小時在江之島的海邊慢跑，甚至強逼自己講英文。

小室：「我花費了大半青春歲月在鍛鍊體力上，我把一切交付給大海，大海教導我一切。無論是快樂或是攸關生死的事，透過衝浪我學到了很多。」

體驗過這種青春歲月的小室創立了衝浪用品店，奉獻所有精力在職業衝浪協會等衝浪

小室的衝浪店「Mabo Royal・Hawaii」，以及親身指導的課程廣受好評。
www.maboroyal.net

01 小室正則
Masanori Komuro

17歲開始衝浪，至今60歲依然活躍於衝浪界。
而推動小室的原動力是什麼呢？
讓我們一同窺探他驚人活力的秘密。

能走路。劇烈的疼痛使他只能癱在家裡再也無法衝浪。試過針灸與按摩等治療方法，還是沒辦法完全康復。

這時小室嘗試了另一種方法「伸展操」，原本不見改善的腰部，持續1、2年伸展操後竟逐漸有起色。小室體認到原來自己老化的腰部需透過伸展來使它舒緩開來，也因而每天進行伸展操腰部的康復使得小室重拾喪失的自信。

小室：「利用每天3至6點的打烊時間充分進行伸展操，不僅腰部、股關節以及足部等，衝浪需運用到的部位都逐漸好轉，甚至醫生還說我擁有30歲的肌肉。」

手活躍於第一線。

就在人生最巔峰的42歲時，小室的身體出現了變化。在海中腰部突然無法擺動、身體無法向後仰、無法划水甚至變得不太

我不想當個老伯就結束我的人生。
儘管撐著枴杖，
我也要活得跟別人不一樣。
我要成為在歷史上留名的衝浪手。

Teruya

1

1：小室：「誰都想不到我已經60歲了。」這漂亮的姿態就是平時鍛鍊的成果。2：與60歲大壽時特製的浪板一起合照。小室今年就要帶這塊板參加比賽。

2

順利康復後小室重返比賽中，但面臨世代交替的時刻，小室也曾敗給14歲的少年。

「當時實在是感到很難堪、很懊惱、很悔恨，但我不是為求勝利而成為衝浪手的。要身體健康與有體力才能參加比賽，我藉由參賽來確認自己的體能狀況，要比賽才能了解自己的體力。這就是我不斷參加比賽的原動力。」

小室表示只因為衝浪是最快樂的運動，他才能持續不斷。即使未來7、80歲，也要鍛鍊自己持續衝浪。正因小室有過豐富的人生經驗，才有辦法宣告自己「一輩子都在第一線。」

「今年的比賽我特別有幹勁喔，再怎麼說我隔了7年才換新板啊，對60歲的我來說算是人生的總決算。」

小室創立的衝浪教室能傳達衝浪的快樂，在衝浪新手間具有相當人氣。參加的學生大都40歲以上，有因結婚25週年紀念而報名的夫婦，也有50多歲的女性團體等等，遇見各式各樣的學生變成刺激小室的原動力。

小室：「我非常開心能聽到學生們說『小室老師的課程真好玩』或是『老師的身體真好』等等。希望能聽到學生們這些話，使我更有動力長保健康，訓練時也更有幹勁了。」

小室身兼衝浪選手以及衝浪老師，也是小室人生踏上衝浪之途至今的總決算。

小室：「很想傳達給大家知道，也有上了年紀的歐吉桑能開心愉快地在衝浪。如果這樣能使喜愛衝浪的人增加，那該有多好啊！」

這就至今堅持著小室不斷衝浪的最大原因。

文／岡野綾美　攝／真木健
Text: Yukiko Morita　Photos: Yasuma Miura

Ted阿出川是將美國衝浪文化在日本發揚光大的沖浪手之一。很多人第一次見到他，都因那深邃的五官與充滿表情和手勢的說話方式，以為他是美國混血兒。

阿出川：「我出生在神田，是土生土長的日本人喔。Ted是我在美國時的綽號，因為輝雄（日文讀音：TERUO）不好唸，所以大家都叫我Ted。」

阿出川於大學時代遠渡重洋到美國，也在那兒首次接觸衝浪展開了衝浪的人生。那時候並不像現在說出國就出國，但生長在東京都會中心神田的阿出川考慮到未來的問題，並向父親提出出國的請求，阿出川父親也爽快地答應了。

「當時正好是美國第一次衝浪風潮的鼎盛期，在美國加州長堤市與聖摩尼卡市隨處可見捧著浪板的行人。我那

02 Ted阿出川
Ted Adegawa

Ted阿出川是支撐著日本衝浪初創時期的沖浪手之一。
近幾年雖苦於病痛，但藉著衝浪已逐漸康復。
而支撐著他的，是對大海與衝浪的強烈意志。

時還是無法進口浪板的時代，但當時還是無法進口浪板繼續，但當後，回到日本也想繼續，但當以嘗試了衝浪，但那絕對不是一項簡單的運動。我愛上衝浪單憑體力就可從事的運動，所阿出川笑著說：「我喜愛

的人僅止於少數。還尚未普及的年代，能夠衝浪般人實在難以購買。在汽車都平均月收也不過2萬日圓，一4萬日圓的浪板，當時日本的也能夠推廣衝浪，但比起一塊雖然阿出川立即想到日本

得到。」衝浪，因此我就認為日本也辦嗎？』原來美國人都在小浪上海浪不都應該像富士山那般高時還在想『到底哪兒有浪呢？

家遷居至千葉太東，至今經歷在美國巧遇衝浪運動，全時真是吃了不少苦頭啊！」醋發泡體（Urethane Form），當膠工廠幫忙製作聚氨基甲酸乙始終沒有下文。還特別拜託橡

時還是無法進口浪板的時代，中風。」到醫院，經診斷才知道原來是不能動了。之後救護車將我送緊連絡我太太但身體已經完全右腳沒了知覺，身體也逐漸麻痺。在路肩附近停車後，想趕近，快要抵達太東的時候突然阿出川：「在一之宮附車途中突然中風。機。就在五年前，阿出川在開曾發生過危及阿出川性命的危過各種辛勞與幸福的人生中，作浪板的材料，但日本後一直尋找製州製板達人Dewey Weber那兒去偷看製所以我竟然跑到加

阿出川也在千葉·太東海岸一帶，兒子經營的店舖「TedSurfShop」內擔任指導員。
www.ted-surf.com

之後阿出川住院4個月後隨即出院，過了大約1週就能不需要輪椅；大約2週後連枴杖也不用不到了。連醫生都吃驚的復原能力，想必可歸因於對衝浪的執著。

復原狀況良好，笑得很開心的阿出川說：「出院後，想看海想得受不了就坐著輪椅到海邊，心裡不停想著要入水，不知不覺地竟站了起來朝海邊走去。大海真是有吸引力啊！站在海邊就能感受到波浪的強勁。」

在康復的階段中，讓他今後也想過個更開心的衝浪人生。

阿出川：「說實在的，我把我的

1：阿出川一說起衝浪就禁不住興奮的神情。2：店內清爽的色調。3：克服病魔的阿出川甚至能夠繼續衝浪，與海嬉戲。

Inuo 3

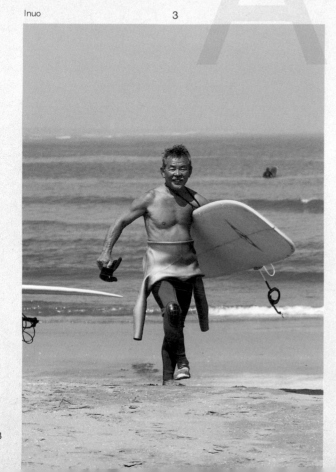

正因衝浪比人生還複雜才有趣；了解衝浪就能打開新的人生。

一生奉獻給衝浪我心情就很愉悅。」

衝浪不限年齡或性別，更不在乎技術好壞。從中可以再次了解衝浪的快樂人人不同，這種精神促使阿出川設立了「Makule Surf Club」。阿出川笑著說：「參加資格是以氣質決定的，最重要是能自由自在地快樂享受衝浪。」總之，欣賞阿出川衝浪精神、年紀超過40歲的讀者們，到日本千葉太東時推薦您前往阿出川的衝浪店逛一逛。

的人生什麼也沒有。小室先生常說『年紀大了啊！』，但正是因為年紀大了，所以才更該執著於衝浪。我想跟我志同道合的夥伴們一同衝浪。」

聽說最近阿出川對於以前很愛的遙控飛機漸漸失去興趣，現在都已經將所有熱情都轉移到衝浪上了。

阿出川：「衝浪吸引人的地方就在於即使沒有衝到浪也能感到其中的趣味，單單等浪

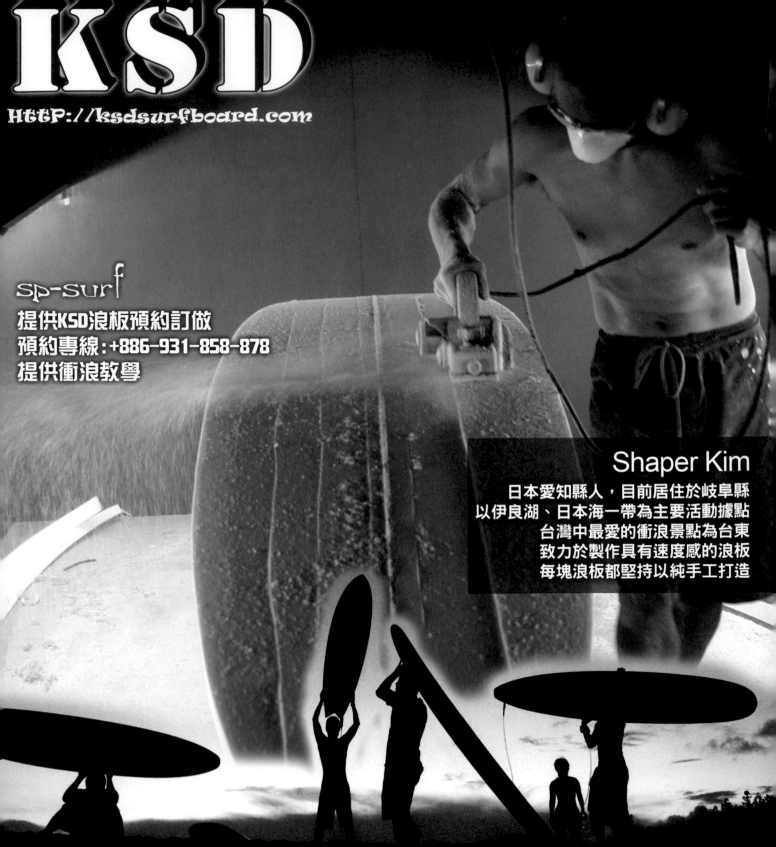

KSD

Longboard Technique
Longboarding Lesson Book

Part 2

出發衝浪！

從零開始的長板技巧

開始衝浪前，一定要先準備好浪板以及防寒衣等裝備。
無論是玩票性質或是認真想學習的人，
若能徹底了解衝浪裝備，
必能快樂享受衝浪運動。

文／前島大介　攝／枡田勇人
Text: Daisuke Maejima　Photos: Hayato Masuda

划水要領

你以為買到長板，就可以直接「出浪」嗎？
衝浪可沒這麼簡單！
跟著我們，先在陸上打好基礎，
再出海實地操作，累積經驗！

01

> Point

基本姿勢很重要，
要訣在於重心位置！

一開始光要趴在不穩定的浪板上，就要花很多心力。但是也不用想得太複雜，要訣就在於重心的位置。將體重集中趴在浪板最穩定的一點上即可。

抬頭、提高視線

將視線抬高，若只放在浪板或前方水面上，就無法將胸部抬高，身體也較難維持穩定。

抬高胸部，提升穩定感

抬高胸部還可讓肩膀和手肘活動較為順利。趴在板上若不抬高胸部，重心分散會導致身體不穩。

雙腳併攏，抬高腳部

與抬高胸部原理相同，為了不使重心分散，必須抬高腳部。請併攏左右膝蓋和腳踝，使其與浪板成一直線。

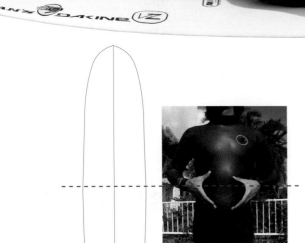

以身體中心的肚臍為平衡點

將肚臍放在浪板的中心，抬高胸部與腳部，以肚臍為圓心直徑約20cm的範圍緊貼著浪板。

即使懂得原理，但要一下子就熟悉圖片中的動作也不容易。透過陸上的模擬訓練，意識肚臍的平衡，再實際到海中划水才是最好的練習。這樣就能自然而然培養平衡感以及划水能力。

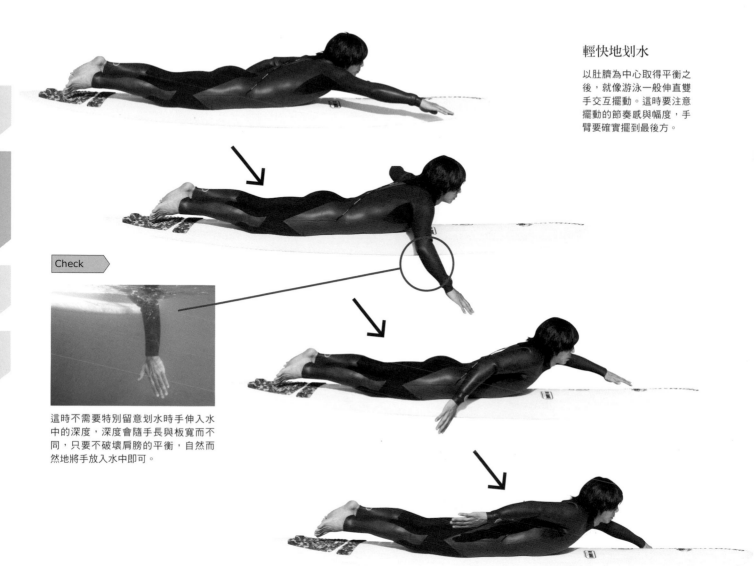

輕快地划水

以肚臍為中心取得平衡之後，就像游泳一般伸直雙手交互擺動。這時要注意擺動的節奏感與幅度，手臂要確實擺到最後方。

Check

這時不需要特別留意划水時手伸入水中的深度，深度會隨手長與板寬而不同，只要不破壞肩膀的平衡，自然而然地將手放入水中即可。

SIDE

肩線晃動會導致不平衡

過度將注意力放在手部動作，容易破壞肩膀平衡導致不穩，也會讓前進速度跟著減低。

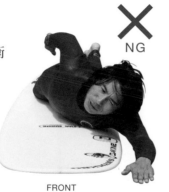

NG

FRONT

保持肩膀平衡

從正面看，正確的姿勢，應該要像圖片這樣。即使擺動手臂，上半身也不能左右晃動。

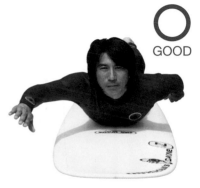

GOOD

FRONT

撐板越浪

在小浪上起乘時，最常運用到的技巧就是撐板越浪。
撐板越浪不需要太複雜的動作，
且不用採取困難的姿勢，所以請好好熟記練習。

02

Point

算好時機，划水加速

撐板越浪是一種下壓浪板將身體撐
高，進而穿過海浪的技巧。划水加速
時，算好時機將身體撐高使浪流過身
體與浪板之間。此時的重點是保持高
視線以及身體的平衡，最好能提早調
整好姿勢。

Check

腳的支點也很重要

前方有浪打來時即停止划水，將
雙手放在板上，同時以單腳腳尖
立於板面。

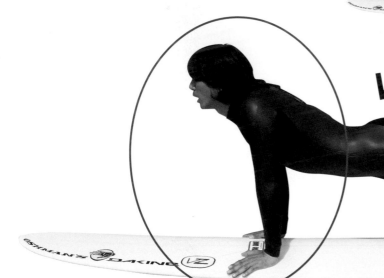

SIDE

FRONT

抬頭且伸直手臂

像做伏地挺身一樣，算好時機一
口氣抬高上半身。此時不要懼怕
迎面而來的浪，將視線抬高保持
在前進的方向上。

單腳抬高，挺直腰部

抬高上半身的同時舉起單腳，以
雙手和單腳腳尖保持平衡。準備
越浪時，請將腳舉得更高。

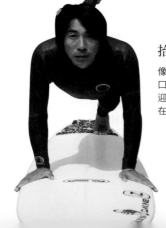

[細川老師示範撐板越浪]

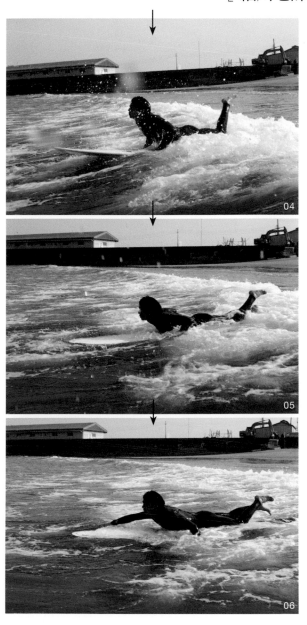

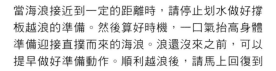

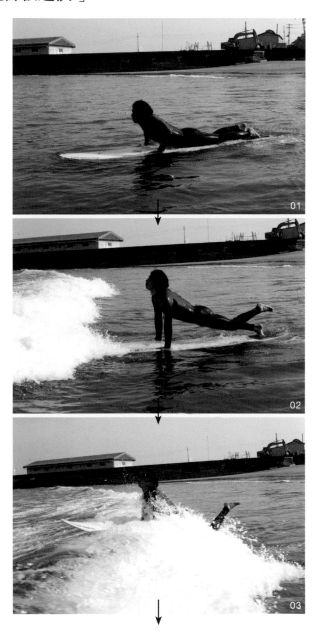

當海浪接近到一定的距離時，請停止划水做好撐板越浪的準備。然後算好時機，一口氣抬高身體準備迎接直撲而來的海浪。浪還沒來之前，可以提早做好準備動作。順利越浪後，請馬上回復到划水的姿勢再次準備起乘。為了快速出海，撐板越浪前後的划水動作非常重要，請熟練撐板越浪以及划水等連串動作。此外前進方向也很重要，請隨時注意前進方向（有沒有偏移）。

等浪

順利出海之後，就可以跨坐在板上等待海浪的來臨。
這時候沒有硬性規定該採取何種姿勢，
找個舒服的姿勢稍微放鬆一下吧。
使用的若是較具浮力的長板，應該不至於太困難。

03

Point

等浪時請放鬆，
維持輕鬆的姿勢

穩定浪板的重點，基本上就是將重心
放在中心點。等浪時也一樣，坐在浪
板中間放輕鬆就好了。但要注意此時
最好稍微靠向板尾，使板頭微微翹
起，這樣能夠更穩定也更易行動。

背脊挺直

將頭抬高，
使視線置於高處

唯一目的即是等浪，預先將姿勢
調整為一發現浪就可以立刻行動
的姿勢。

放鬆身體，
不忘將背部打直

上半身一旦使力，將難以保持穩
定的姿勢。輕抓板緣，放輕鬆將
背打直。

多加利用腳部，
使穩定度提升

若難以保持平衡，像游泳一樣地
划動，就能提升等浪時的穩定
度。同時腳部的轉動也可運用在
改變方向上。

利用臀部，
感受平衡點

即使坐在相同位置，但上半身的
姿勢依然會造成重心些微的變
化。熟記基本姿勢後，就可以尋
找最能穩定坐姿的重心位置。

不少人使用浮力較小的短板，剛開始也無法完全
掌握等浪要訣。而長板比短板更具浮力，穩定度
無可比擬。剛開始多少都會有些不穩，但請別氣
餒，多嘗試幾次一定就能漸漸熟悉。

Part 2 ///
出發衝浪！　　　　Please read when you want to be "SURFER."

Part 2

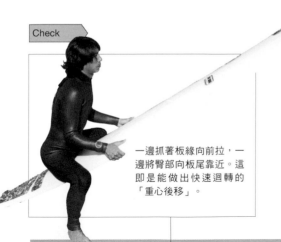

Check

一邊抓著板緣向前拉，一邊將臀部向板尾靠近。這即是能做出快速迴轉的「重心後移」。

[細川老師的等浪～變換方向]

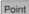

Point

「迅速」是
成功變換方向的要點

面海等浪時，為了從「穩定」的姿勢，將龐大的長板180度轉向，必須先做出一次 「不穩定」的姿勢，也就是所謂的「重心後移」。但不穩定的姿勢若持續過久則易落海，所以只要一進入轉換方向的姿勢時，就要一口氣立即改變前進的方向。

Check

將浪板立起，重心後移之後，將臉與視線朝向欲轉方向，再手腳並用一口氣迴轉浪板。

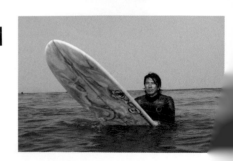

新手常見問題

南信一先生
的問題
[Part 1]

划水動作不穩定
前進速度緩慢

第一回

提問人
南信一

50歲，雖然多年前已經
開始衝浪，但途中轉而
對高爾夫產生興趣。現
在連等浪時也會膽戰心
驚，比一般菜鳥還菜。

很多新手都有這樣的經驗，明明就跟其他衝浪者用一
樣的速度、一樣的姿勢划水出海，但速度卻完全跟不
上大家。遇到這種問題，比起划水的手部姿勢，更需
注意基本姿勢以及趴在浪板上的位置，通常問題的根
源是在於重心的位置。

01

02

鼻尖翹得
過高

胸部沒有
抬高

腳尖沒有
挺高

03

Point

出海探究竟！
姿勢問題一目瞭然

已遠遠出海，但划水姿勢不穩定且速
度緩慢的南信一先生缺點一目瞭然。
首先，身體緊貼在浪板上，趴的位置
也過於靠近板尾，這樣再怎麼划水，
前進速度也快不起來。

04

Part 2 ///

出發衝浪！　　　　　　　Please read when you want to be "SURFER."

注意基本姿勢
以及肚臍的平衡點

> Point

將體重放在浪板中心

只要熟記正確的划水姿勢與趴在正確位置，輕輕打水就可以獲得足夠的推進力。還不習慣時姿勢往往生硬，但熟悉以後自然就能培養出所需的肌力與柔軟度，請務必確實練習。

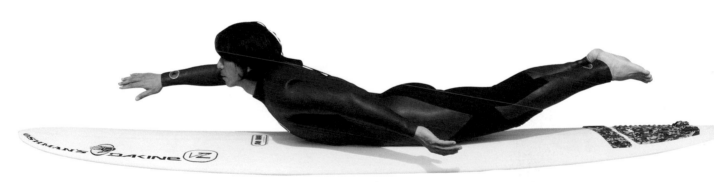

重心

 NG　身體貼在浪板上
也會造成不穩

南信一先生划水時的重心不定，且趴的位置過於向後，這樣是使浪板減速的姿勢。

 NG　雙腳張開
是不穩的關鍵

新手往往忘記將腳併攏，因此即使趴在浪板中心也同樣會不穩。

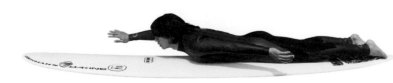

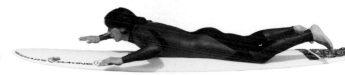

新手常見問題

南信一先生
的問題
[Part 2]

難以越浪

Q

即便拚了命划水，但若無法熟練撐板
越浪的話，很容易一瞬間又被浪推回
來十幾公尺。浪小的時候也許還好，
若遇到大浪根本就無法出海。剛開始
請利用近灘的浪反覆練習。

趴板前的
準備過慢

01

02

重心太後面
使鼻尖翹起

03

Point ▷

以不正確的姿勢
衝入海浪

胸部沒有完全抬高、視線太低、準備
動作還沒有完成就衝進浪裡，加上因
懼怕不穩，所以下半身還維持在划水
的姿勢，這樣只會完全承受浪的衝力
而無法越浪。

04

提早調整姿勢
確實將腳步抬高

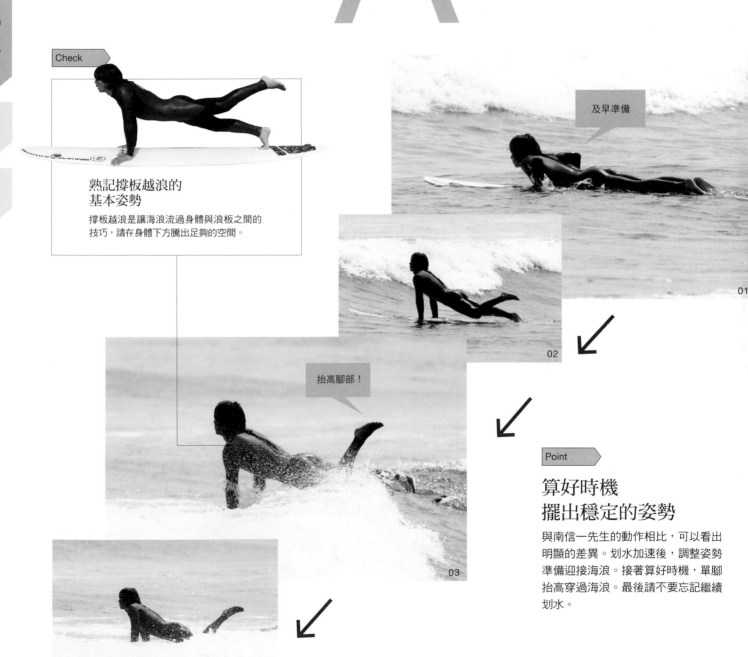

Check

及早準備

熟記撐板越浪的
基本姿勢

撐板越浪是讓海浪流過身體與浪板之間的
技巧，請在身體下方騰出足夠的空間。

01

抬高腳部！

02

03

Point

算好時機
擺出穩定的姿勢

與南信一先生的動作相比，可以看出
明顯的差異。划水加速後，調整姿勢
準備迎接海浪。接著算好時機，單腳
抬高穿過海浪。最後請不要忘記繼續
划水。

04

第一回

南信一先生
的問題
[Part 3]

Q 無法順利出海

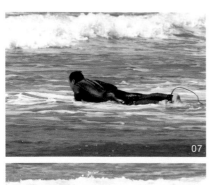

07

08

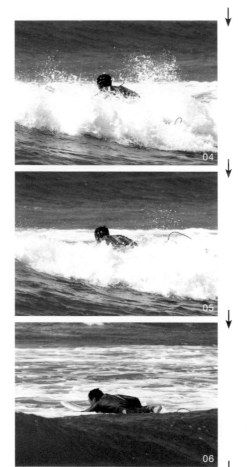

04

05

06

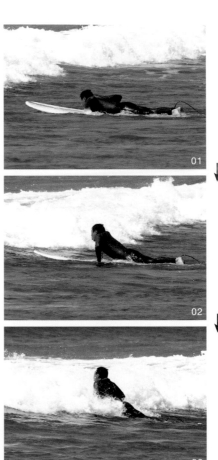

01

02

03

Point

沒算準時機
光划水沒用

一到海邊就迫不及待衝入水裡，遇到
大浪就會出不了海。就像圖片中的南
信一先生一樣，不斷受到浪的衝擊只
得在內側浪區掙扎。

不大熟悉撐板越浪的技巧，加上沒算好越浪的時機，而被海浪推回
來的南信一先生，雖然勉強越過第一個浪，但隨即就有第二個浪打
來，實在難以在接連不斷的浪中找出划水時機。不只南先生，這是
每一位衝浪者都有過的經驗。

仔細觀察浪的動態
再設定前進路線

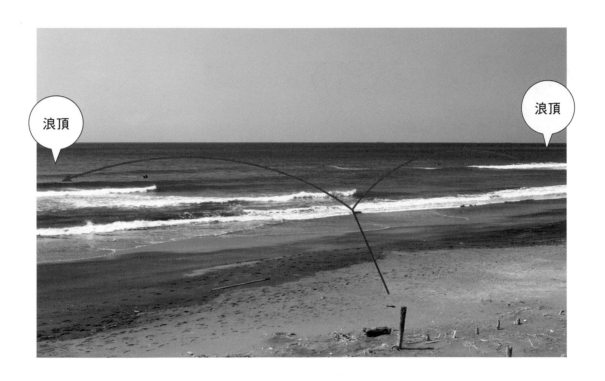

浪頂

浪頂

在浪與浪之間
找出最佳划水時機

一波接著一波的連續大浪，找出其中的空檔划水，就能夠順利地出海。

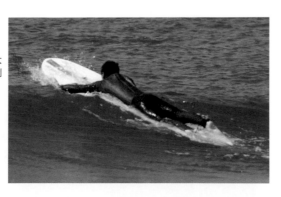

Point

觀察其他浪手的動作
了解潮汐的流動

到了海邊，首先仔細觀察浪的動態，然後設定目標地點以及前進路線。此外，觀察附近等浪浪手的動作，就可了解左右側潮汐的流動。

新手常見問題

第一回

南信一先生
的問題
[Part 4]

等浪時身體搖搖晃晃

> Point

僵硬的身體
無法穩定浪板

由於身體僵硬，所以稍微起浪就會使
南信一先生失去平衡。而且等浪時視
線置於低處，導致無法準確掌握浪的
動向，難以靈活變換姿勢。

01

02

使用長且寬的長板，只要放鬆坐在
浪板中間就能夠穩定，但是新手通
常都無法放鬆。像南信一先生，身
體僵硬地貼在浪板上或緊抓著浪
板，都是導致不安定的原因。

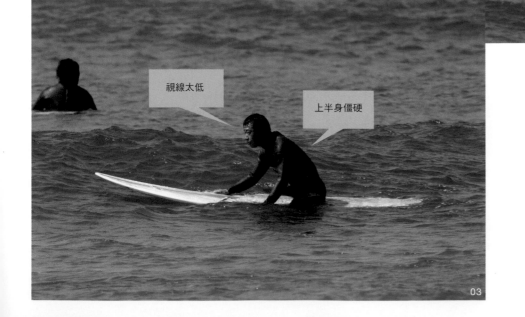

視線太低

上半身僵硬

03

Part 2

找出穩定的位置

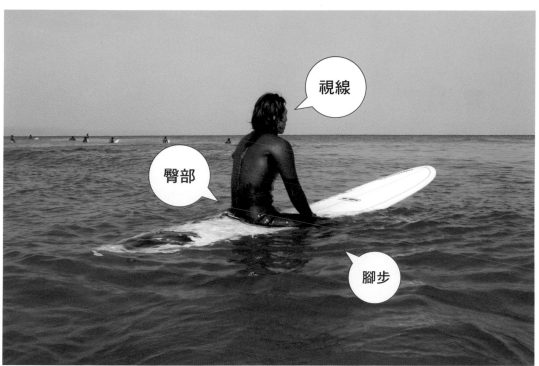

不要害怕失敗
反覆嘗試

等浪動作無法在陸地上練習，熟記P40的動作，不要害怕落水，在海中反覆練習，找出適合自己的位置。

Point

合適位置、高視線與腳部的動作可使等浪更穩定

穩定的位置，會因為浪板與各人坐姿不同而有些許差異。請找出讓自己最穩定的位置與姿勢後，再以提高視線、在水中划動腳部，提高穩定度。

新手常見問題

> 南信一先生
> 的問題
> [Part 5]

Q 無法順利變換方向

> Point

恐懼會造成身體僵硬

從穩定的等浪姿勢變換到將重心後移的轉向姿勢，此一連串的動作困擾著不少新手。心中一直存著「難以達成」的恐懼感，容易使身體用力過度而導致僵硬。

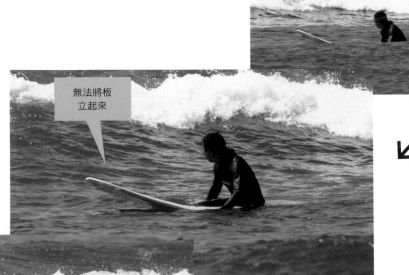

01

02

03

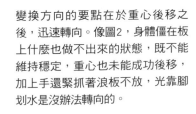

變換方向的要點在於重心後移之後，迅速轉向。像圖2，身體僵在板上什麼也做不出來的狀態，既不能維持穩定，重心也未能成功後移，加上手還緊抓著浪板不放，光靠腳划水是沒辦法轉向的。

04

Please read when you want to be "SURFER."

身體迅速向後退
接著快速轉向

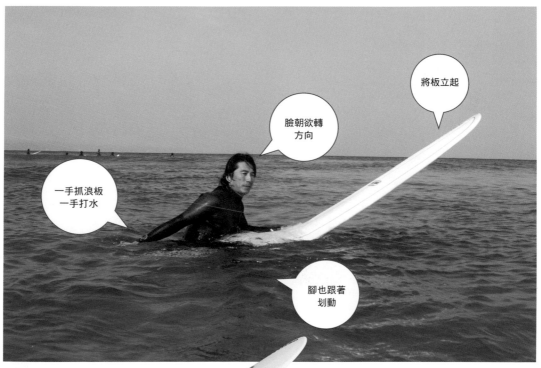

與腳踏車原理相同，即使不穩定，但只要不停地動就容易取得平衡，所以轉向時請不要停止您的動作。

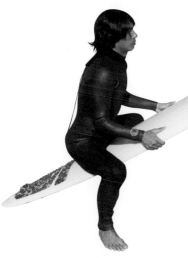

大膽地移動臀部
朝板尾靠近

立板前，稍微移動臀部慢慢朝板尾靠近，然後以板尾為中心轉向。

Point

把板立起來後
一口氣迴轉

立板、臉朝向欲轉方向、單手划水、划動腳部等等，是變換方向時必備的動作。且這些動作必須一氣呵成，不可間斷。

了解海浪與氣象

學會看天氣圖，更能盡情享受衝浪。氣象講座現在開始！

文／森朗
Text：Akira Mori

Profile

監修・森朗

Weather Map 專屬氣象播報員。1959 年出生，目前居住在日本湘南，活躍於 TBS 電視台氣象預報單元。嗜好是長板衝浪，曾以衝浪手角度，出版過解說海浪的構造以及天氣圖的解讀方式等書籍，例如《了解海風與海浪的 100 個訣竅》、《10 年天氣圖》〈與森田正光共同著作／小學館發行〉。

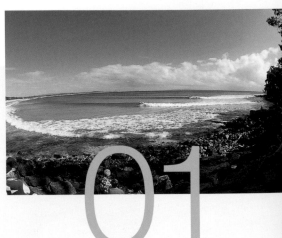

海風能幻化出千變萬化的波浪，我們嬉戲在地球呼吸的產物上。
Moonwalker

01
Wave and Weather Knowledge

海浪捉摸不定？

每天觀察海浪，就會深深感到浪的波動毫無規則可循。無論是數量、大小或是形狀，根據日子與時間點的不同都有不一樣的變化。甚至還有雨天風平浪靜；晴天反而起大浪的例子，海浪的狀況顯然不能只靠天候判斷。海浪雖然深受海風的影響，但有時風大浪小，有時無風卻起大浪，甚至季節與日期也不是決定性的關鍵。我們時常會聽到這種例子—明明白天都沒浪，某個時間點突然浪變大了，當我們—聽見有浪想要趕過去時，浪又忽然消失了。這麼說來海浪的確是難以捉摸，好像不實際到海邊觀察就沒辦法預期。事實上，只要能了解海浪的性質與產生原因，要預測海浪倒也不是件難事。

一提到波浪，都會先聯想到海浪，但除了海浪之外還有其他種類，例如聲波與電波，甚至連光也是。而這些「波」的共通點是什麼呢？答案是，它們都是從遠處傳來的。聲音有音源、光線有光源，從音源或是光源傳來的狀態就是聲音與光線。因此海浪也有浪源，從浪源傳至海岸的狀態就是我們看見的海浪。

海岸的天氣與風向等自然條件，如同具有遮音效果的牆壁，以及能反射光線的鏡子一般，也會阻礙或改變海浪的前進方向。遠方的浪源決定海浪的性質，所以單憑岸邊的浪無法了解海浪的整體狀態。反過來說，只要能了解浪源就可以預測海浪。

找到浪源、了解浪源如何形成，以理論與經驗來分析浪源產生的大小以及速度，大致就能了解浪的種類。若能更進一步掌握海域狀況，與海灘週遭地形和風向，就能更精準地預測海浪的整體狀態。首先，從浪源開始說明吧。

052

天氣圖能顯示波源

3：最後試著想像由高氣壓至低氣壓的風向流線。風向箭頭集中、等壓線較擠的地方風勢較強。

2：由於地球公轉，風向箭頭會朝右偏移〈南半球則朝左偏移〉。

1：從天氣圖觀看風向時，首先想像由高氣壓到低氣壓的風向箭頭。

02

Wave and Weather Knowledge

風是引起海浪的原動力

02

海浪，理論上就是水面上下振動的現象，因會為溺水了。

與大海相鄰的大氣，擁有媲美大海規模的能量。大氣的流動，意即風的流動成為引起波浪的原動力，因此要了解波浪必須先從了解風開始。而意外地我們身邊就有了解風的捷徑，那就是讀者們應該都有看過的氣象圖。

天氣圖上清楚描繪著帶來強勁風勢的低氣壓以及颱風，可說是一張記載著浪源的地圖。

但是在無邊無際的大海中再怎麼拚命打水、拍水，也只能夠撥出一絲漣漪，無法掀起驚濤駭浪。讀者們也可以在海圖。

實驗就能了解。讀者們不妨一個人偷偷會產生讓水溢出浴缸的「大浪」。讀者們不妨一個人偷偷會讓小朋友在裡面玩水，就徑，那就是讀者們應該都有看面，即可讓水面泛起漣漪；如裝滿水的浴缸中用手指輕彈水外地我們身邊就有了解風的捷波浪必須先從了解波浪的原動力，因此要了解波浪的大小關係，會因搖晃水面的力量。這股力量的強弱與波浪的大小關係，會因空間的規模而不同。例如，在此浪的產生必須要有能夠劇烈中試看看，但要注意不要被誤上下振動的現象，因會為溺水了。

053

03
Wave and weather knowledge

高氣壓與低氣壓

03

談到天氣圖，就不得不提到氣壓。高氣壓，顧名思義就是指空氣密度較高的地方，可以想像為很多空氣擠在一起。下班時間的捷運人潮眾多，這時擠在身邊的人會帶來很多壓力，相對的自己也會帶給他人壓力。尖峰時間的捷運車廂就是一個「氣壓」較高的地方。

低氣壓則是氣壓較低的地方。

當載滿了下班旅客的捷運一開始到空盪盪的月台，人潮就有如洪水般朝月台宣洩而出。像這樣，擠滿空氣的高氣壓向空氣稀薄的低氣壓釋放出空氣，進而產生出空氣從高氣壓處到低壓處的流動。空氣的流動即「氣流」，也就是風。

世界上只要有高氣壓與低氣壓，就會產生風；進而產生海浪。高氣壓與低氣壓主要源於溫度的差異。冷空氣較重往地面下沉後產生高氣壓，相反地，暖空氣較輕向天空升起後造成低氣壓。季節、早晚的變化皆會發生溫度的差異。

那麼，讓我們試著從天氣圖中尋找海浪旺盛處吧，不管是報紙或是網路上的氣象圖都可以。首先，請找出高氣壓與低氣壓的位置。天氣圖上常有描繪著颱風與熱帶性低氣壓的地方，颱風與熱帶性低氣壓皆屬低氣壓的一種，因此將颱風與熱帶性低氣壓視為低氣壓也無妨。

接著，請標記風向箭頭。天氣圖上除了高低氣壓記號之外，還有一種曲線。那是將氣壓相同的地方連在一起的等壓線。再將同一個方向的風向箭頭相連接後，就能夠從天氣圖上看到平滑的風向線了。

標記好風向箭頭後，我們就能看到風以及從高氣壓吹向低氣壓的風所形成的螺旋狀圖。

試著拿等壓線與高低氣壓線比較，很容易會發現高氣壓處及低氣壓處。由於風是由高壓處吹向低壓處，所以標記風向箭頭時，就如同跨坐在等壓線上，將箭頭由高壓處指向低壓處，如此一來就能標記出風向箭頭了。

但標記風向箭頭的作業尚未完成，接下來還必須將每一個風向箭頭向右邊偏30度，中心點則氣壓越來越小。換句話說，越接近中心點處風勢越強。如此一來我們就可從流動的風向中找出風勢最強勁的地方，那兒就是浪源所在。

原理有點難以理解，就讓我們簡單地說明一下。地球一天自轉一圈，即使我們站在原地不動，依然會隨著地球自轉而轉動著，但由於我們踩在地面上，所以不會察覺。然而風並沒有腳不能踩在地面上，不會跟著地球自轉而是直線前進，所以必須再將它向右偏30度。

最後最重要的部份就是如何尋找出強風的來源。看法很簡單，請記得等壓線間隔較窄處就是吹出強風的地方。

等壓線間隔較寬，表示氣壓變化小、週遭幾乎沒有什麼氣壓差異。反之，等壓線間隔較窄處，氣壓的變化劇烈，越偏離中心點則氣壓越小。

等壓線間隔窄小處
風勢強勁

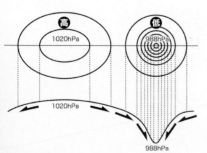

1020hPa　988hPa
1020hPa
988hPa

等壓線間隔窄小處氣壓驟降，如同陡坡一般造成風勢強勁。

風浪適合衝浪嗎？

04　Wave and Weather Knowledge

說明海浪之前，我們先來討論風吹到起浪的過程變化。吹向海面的風，會使平順的海面產生細紋般的波浪。再微小的波浪都會使海面變得凹凸不平，而容易受風力的影響。在海風持續不斷的吹拂下，受風力牽引的海水會重疊在下層的海水上使得海面隆起，但在地球重力的作用下，隆起的海面必然要回歸到原本的位置，造成更下層的海水必須尋求其他的出路，結果更下層的海水被擠向前而產生新的隆起。海面隆起的斜面受到風力影響，因此造成一股又一股海面隆起的循環，浪也就會變越大。但並不是風吹浪就會變大，起大浪必須具備另三種條件。

第一，必須要有強勁的風勢。海水很重、空氣很輕，因此些微的風力無法吹動海水，也就無法掀起大浪。第二，風必須要能吹得很遠很廣。舉例來說，一個人在海中，無論怎麼撥動海水也無法造成大浪，但若是有一百、一千甚至一萬人同時撥動，就能掀起大浪了，因此風必須要吹得遠又廣才能形成大浪。第三，風持續的時間。無論再強勁的風勢若一瞬間就停止了，海浪也會在一瞬間消失。所以風持續的時間要久，浪才能完整地成形。風勢強勁的低氣壓以及颱風，往往它的影響範圍也很遠很廣，因此低氣壓與颱風已滿足最初的兩個條件。

那麼若能同時滿足這三個條件，海浪究竟會有多高呢？從過去許多計算公式、預測公式以及實際觀測的數據得出，冬季於北太平洋形成，發展完全的低氣壓，其風速約有50公尺、暴風圈影響範圍則超過1000多公里，此時海浪高度的最大值約為33.5公尺。實際上於1933年2月，美國油輪馬拉波號曾在北太平洋觀測到號稱觀測史上最大的超級巨浪，高達37公尺。

不管是颱風也好，還是低氣壓也好，造成的海浪都是亂無章法的狀態所以並不適合衝浪。而這種由風引起的浪就稱為「風浪」。在日本近海低氣壓引起的風浪最高可達5-6公尺，而颱風引起的風浪則可達10-14公尺。低氣壓與颱風所引起的水面振動，就像把石頭丟進水裡一般甚至可傳達到無風的海域。丟石頭入水時，振動的範圍會以石頭落下的點為中心向外擴散，而風所引起的振動也同樣以低氣壓與颱風為中心向外擴散。振動由浪源向外傳遞正是浪的性質。為了與風浪做區別，不受風所影響，純粹傳遞振動的浪則稱為「海浪」。

一旦陸風(Offshore)太強，會使海浪停滯不前。

Masuda

風浪與海浪的分別

05

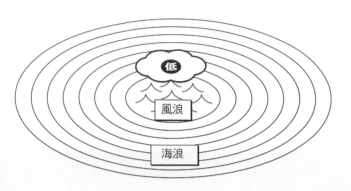

風吹形成風浪,亂無章法不具規則性;海浪則具規則性且浪面較平順。

海浪

風浪

海浪就像石頭丟入水時形成的波紋一樣,以低氣壓為中心傳達至遠處。

首先,風浪與海浪的不同之處在於其動作型態。風浪受強風影響,形狀起伏不定、亂無章法;而海浪起伏平緩、浪面成圓弧形且反覆地上下動作。乘船的時候,風浪會打在船上使船身劇烈搖晃;海浪卻像搖籃般緩慢搖動著船身而已。另一種不同之處在於風浪的不規則性,相較於穩定沒什麼變化的海浪,風浪的形狀、大小以及浪與浪的接連時間皆不相同。

那麼哪一種浪較適合衝浪呢?答案顯而易見,當然是海浪。

一定的時間間隔內打來一定量的浪,不僅容易起乘,崩解起浪點(Break Point)也固定,因此非常適合衝浪。相較之下,風浪的規模、大小不固定且不知會在何處崩解起浪所以非常難以捉摸。岸邊一但海風吹起,原本的平穩海浪經常會被風浪給覆蓋。

海浪越大速度越快,例如即使颱風距離較遠,所引起的海浪卻比較近的低氣壓所引起的海浪更快傳達過來,所以要特別留心平穩的浪面當中有時也夾雜著強烈的大浪。

海浪越大,浪與浪的接長能傳達的距離越遠。例如,海浪越長的海浪崩解起浪時可以清楚了解。此外,海浪越由北太平洋的超級大浪是由北西太平洋的強烈低氣壓所引起,而夏季威基基(Waikiki)海灘的浪更是從幾萬里遠的南極所傳來。

為何長度較長的海浪屬於大浪呢?其原因在海浪崩解起浪時可以清楚了解。此外,海浪越浪,海浪卻像搖籃般緩慢搖動著船身而已。另一種不同之處,而是指海浪的持續長度。浪會打在船上使船身劇烈搖晃;海浪的大小並不是指其高度,而是指海浪的持續長度。

全、風勢較弱的低氣壓則難以引起海浪。在此請讀者切勿搞混,海浪的大小並不是指其高因此風勢強勁的颱風所產生的海浪較大;相對地,發展不完遠端的海浪自然也跟著變大。

浪,風浪越大海面起伏越大,海浪原本也是不規則的風浪,原本的平穩海浪經常也夾雜著強烈的大浪。

當風浪變成海浪傳達至海灘附近時，就正式進入衝浪高潮了。從遠方傳來的海浪抵達淺灘時，會因為與海底的摩擦減緩它的速度。但從後方接連不斷而來的海浪，如連環車禍般撞在最前頭的海浪上，使得前方海浪越來越大。

最後，不敵地球的重力作用，浪頭會因此而崩解。此時因為海底摩擦力的作用，讓浪頭崩解時必然會朝著其前進方向，也就是海灘方向倒落。崩解起浪深受海岸狀況影響，未必能成為漂亮的浪。

海岸的地形最容易影響崩解起浪。以日本為例淺灘較多，海底大都由沙子和石頭所形成。從遠方傳來的海浪雖會於深處崩解起浪，但隨著水深接近海岸線時變淺，海浪配合著海岸地形也可能出現適合長距離滑行的海浪。不過依據海浪的大小不同浪點時常變動，所以因狀況不同海浪也可能隨些都可從天氣圖中看出來。

即消失。

另一方面，聳立於海底的暗礁會使海浪瞬間減速，立刻崩解起浪而成為礁岩浪點。與沙子不同，海底的暗礁不會移動，因此浪點固定且海浪直撲暗礁容易形成威力強大的浪。但是一旦海浪過小，很容易沒有崩解就直接穿過暗礁。

海岸附近最好不要起風，由海面吹向陸地的海風(On shore)會造成海面紊亂；由陸地吹向海面的陸風(Off shore)能使海面平穩，適度地吹拂，能使海面平穩，不過陸風若過於強勁也會使海浪停滯不前。

強力低氣壓以及颱風的強風造成的風浪越大，越能產生平穩且大小適中的海浪，是適合衝浪的條件之一。因為低氣壓與颱風通常離岸邊很遠，所以只會有海浪傳達過來，且海浪傳達至海岸之間，不會受其他低氣壓或是鋒面的影響。這些都可從天氣圖中看出來。

礁岩浪點與
沙灘浪點
的差異

06

Wave and Weather
Knowledge

礁岩浪點(Reef break)

礁岩　　礁岩

因聳立於海底的暗礁，而產生的礁岩浪點。無關乎浪的大小都會在同一個地方崩解起浪，但浪過小時也可能沒有崩解就直接穿過暗礁。

沙灘浪點(Beach break)

大浪於深處崩解起浪　　小浪於淺處崩解起浪

遠方淺灘處所產生的沙灘浪點，浪越大越容易在較遠的地方崩解起浪。

日本海低氣壓

行經日本附近的低氣壓大多有一定特性。日本海低氣壓多於春、秋季產生，一邊增強一邊持續東進，通過北日本後由太平洋出海。日本海低氣壓以春季的強風著名，此時日本吹著強烈的南風且氣溫升高，雖然浪會變大，但因為是風浪所以不適合衝浪。低氣壓由太平洋出海，風浪變得平靜後，由東海而來的海浪可傳達到北日本太平洋一帶以及關東東岸。

南岸低氣壓

行經沖繩近海到本州南海，在東太平洋上活動的低氣壓稱為南岸低氣壓，低氣壓的影響與陸地的距離有密切關係。距離陸地較近時，海灘上的風勢變強且產生雨雲，不分季節都會吹起北風讓氣溫變低，冬天還會在太平洋岸引起大雪；離陸地較遠時，較不會對氣候造成影響，風浪僅可傳達至太平洋，距離太遠就會連海浪傳達不過來，離陸地大約200~300km的距離剛剛好。若南岸低氣壓從房總海域一帶持續向東行，則無法產生適合衝浪的海浪；若從房總海域北上朝北日本的方向持續前進，低氣壓變得旺盛，所產生的浪可傳達到北日本太平洋一帶以及關東東岸。

07
Wave and Weather Knowledge

由氣壓配置模式來了解海浪

解海風的強度與風向後，接著探討氣象圖中的海浪。方法很簡單，先從低氣壓與颱風等浪源，來想像波紋般擴散開的海浪，與海浪前進方向相反的風會阻礙浪的行進；而與海浪方向相同的風則不會減緩其行進。

如果覺得像這樣從一個一個條件去推定的過程太過複雜，就可利用氣壓配置模式。充滿季節變化的日本，每個季節的高氣壓與低氣壓都有固定的分佈模式。若氣壓配置相同，風向也大致相同，很容易就可以推斷出浪的狀況了。

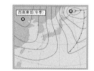

西高東低

於冬季出現的氣壓配置模式，時常在電視的氣象預報中聽到這個詞彙。

大陸高氣壓是冷空氣凝聚的產物，這股高氣壓會朝向東部低氣壓吹出冷冽的西北季節風。而日本北東的低氣壓發展完整，從這股低氣壓傳遞出的海浪到了夏威夷北岸就會變成超級巨浪。但是在日本不會產生這種超級巨浪的原因在於強烈季節風的影響，受強風影響風浪增強，一旦吹起海風就很難看到海浪。此時難以找到不受季節風影響的浪點，因此必須等個幾天，待冬季氣壓配置弱化、風勢減緩風浪平息後才能衝浪。

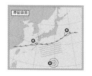

滯留鋒面

鋒面會在日本南海到日本列島上方停留數日的情況稱為滯留鋒面。帶有不同溫度、濕度以及風向的空氣交會的分界線稱為鋒面，鋒面的兩端風向全然不同，對於海浪來說是個絆腳石。低氣壓所帶來的暖鋒面以及冷鋒面雖然會隨時間移動，但是滯留鋒面卻會長時間停留，進而阻礙海浪的前進。最具代表性的就是梅雨鋒面，其他還有秋雨鋒面與菜種梅雨等等，是季節交替時必定會出現的氣壓配置模式。滯留鋒面本身不會起大風因此不會產生風浪，但是卻會阻礙海浪的前進。即使南海上有颱風，只要與陸地之間有滯留鋒面存在的話，海浪就難以抵達海邊。天氣圖上若看到三角形與半圓形交錯的鋒面，就不用太期待會有海浪。

颱風與太平洋高氣壓

日本太平洋一帶的海浪源自於遠方的颱風。颱風眼附近吹著劇烈的強風，暴風半徑廣大，但南海上的颱風速度較慢。因此在同一個海域連續出現暴風的話，很容易產生比普通低氣壓引起的浪還大上兩倍的巨浪。此時暴風接近陸地，海灘籠罩在狂風暴雨之下非常不適合衝浪。但是颱風離開南海上的話就不同了，特別是常吹起颱風的夏天，時常出現強烈的太平洋高氣壓籠罩全日本。高氣壓圈內的風勢微弱，不會影響到海浪的行進，因此由南方颱風所引起的海浪可以安穩地抵達太平洋一帶，非常適合衝浪。即使是遠在日本以南2000km的菲律賓所刮起的大型颱風，同樣可傳來足夠的海浪。

潮汐變化與浪的關係

潮

汐的變化是左右浪的另一個重要條件。大海一天兩次，反覆著漲潮與退潮。漲潮與退潮會使水深產生變化，因此崩解浪點與浪崩解時的形狀也隨之改變。再者，漲潮時海浪容易抵達海邊，相反地退潮時海浪則不易抵達。然而這種影響會隨著日子改變，也就是說漲潮與退潮的程度每天都不一樣。

很多人都知道漲潮與退潮是月球引力所引起的現象，但實際上漲潮與退潮的成因不只如此。確實海面會受月球引力而隆起，但是星球與星球之間還有離心力在發揮作用，我們可以試著想像一下在陸地上擲鏈球的情景。

旋轉鏈球時，為了對抗鏈球飛出去的力量，身體必須向內側傾斜，其實月球與地球之間也存在著這樣的平衡關係。地球上的海水受月球引力與反方向的離心力的影響，位於月亮另一側的海水依然會隆起，也因為這自然現象，一天會有兩次漲潮與退潮。

依據太陽與月球的行進路線來推測漲潮與退潮的狀態無須自己計算，可以從天文台、氣象局以及海上安全局所提供的圖表與網站來查詢。

太陽與月亮呈一直線的漲潮日，剛好就是滿月和新月的日子，也就是說漲大潮的週期與月亮圓缺的週期相同，看到滿月兩星期後的新月日，也會是漲大潮的日子。漲潮與退潮的一天中的變化，以及大潮與小潮等等兩個禮拜間的變化，會因為季節而改變。同樣是大潮，春季到夏季時白天的退潮程度較大，但秋季到冬季時反而晚上的退潮程度較大，因此對於在白天衝浪的人來說，秋冬季潮汐變化較小；春夏季的潮汐變化較大，一整天海面的情況皆不同。

此外，太陽的存在也很重要。如同地球與月球的關係一樣，太陽與地球也在相互牽引、拉扯，所以根據地球、太陽以及月球位置的不同，海面的狀況也會有不同變化。太陽與月亮位於同一直線上，兩者產生同一種引力，因此漲潮幅度會變得更大。相反地，當月球與太陽呈現90度的關係時，太陽與月球朝不同方向發揮引力，因此漲潮及退潮的幅度就會縮小。

潮汐變化影響浪的大小

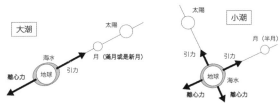

大潮　　太陽　月（滿月或是新月）　海水　地球　離心力　引力

小潮　　太陽　月（半月）　引力　引力　地球　海水　離心力　離心力

月球與太陽的引力，以及地球為抵抗這股引力而產生的離心力形成潮汐。太陽與月球成一直線且月亮是滿月或新月時潮汐變大；太陽與月球的位置不同且月亮為半圓月時潮汐變小。

什麼是熱風(Thermal wind)？

由氣壓配置圖可以得知，夏季日本被高氣壓所籠罩且南端有颱風，而潮汐為漲潮。想去衝浪，卻常常發現午後海邊吹著強烈的海風和狂亂的風浪。這就是「熱風」，由高溫所引起的海風。

春季至夏季日照強烈，天氣越好陸地的溫度越高，因為溫暖的空氣重量較輕，所以陸地容易產生上昇流。這股上昇流會形成積亂雲且引起海風。春季，夜晚微弱的陸風到了白天會變成海風；而夏季，原本白天吹著陸風，到了午後卻變成強烈的海風。

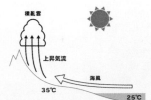

積亂雲　上昇流　海風　35℃　25℃

春夏之際，一旦陸地與海的溫度差異變大，受陸地上昇流的影響海風逐漸增強，就算海浪也會被海風打散。

08

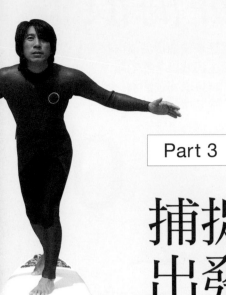

Part 3

捕捉海浪後出發！

從零開始的長板技巧

捕捉到從遠方來的海浪後乘在上頭，是每個初學者的最大目標。
此時，最重要的還是熟練基本動作。那麼，就讓我們迎接令衝浪
手難忘的起乘那一瞬間吧！

文／前島大介 攝／枡田勇人
Text: Daisuke Maejima　Photos: Hayato Masuda

Contents

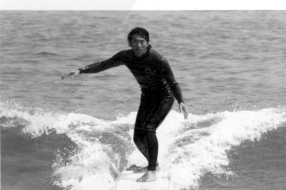

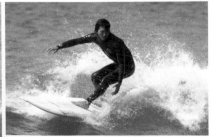

捕捉海浪

若能順利出海等浪,接下來就是準備捕捉海浪後起乘!
衝浪的醍醐味就在於站立在浪板上那難以言喻的漂浮感,
以及掌握海浪的能量衝出去的那一瞬間。
讓我們反覆練習如何捕捉海浪吧。

01

Point

視線朝向前進方向,
隨即起乘

發現海浪後,就可以開始划水,以配合海
浪的移動方向或準備起乘。划水時的推進
力若能與海浪的速度以及大小,浪板應該
就能順利地滑行。這種同步的感覺我們必
須靠多體驗去累積。

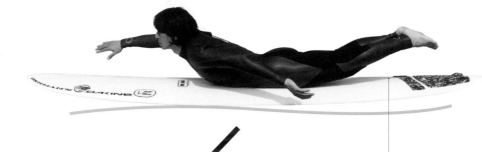

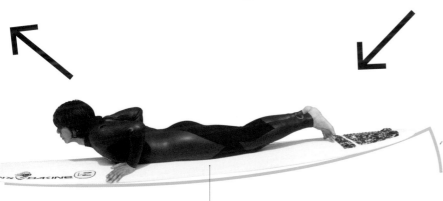

最後的划水動作是
起乘成功的關鍵

熟記打水的基本姿勢後,請配合海浪掌握好起乘
的時機。板尾翹起時,最後1~2下划水的動作是起
乘成功的關鍵。

使板底配合海浪的斜面

感覺到浪板要滑出去時,就要準備站立。這時,
還是要將重心保持在浪板中間,且使板底配合海
浪的斜面。

為能順利起乘,需要的不只是技術,還需
要學會如何找尋浪點、了解浪的構造、學
習如何接近海浪,以及掌控划水速度與重
心的轉移等等經驗的累積。一開始,初學
者都普遍認為這個動作很困難,所以請勤
加練習與反覆挑戰。

Part 3

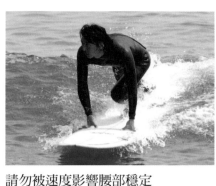

請勿被速度影響腰部穩定

收回前腳時，請務必挺直腰部。受海浪推擠的浪板，前進速度也會跟著變快，此時仍需注意重心是否位於浪板中央。

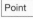
Point

掌握好節奏感，一口氣站起來

浪板開始滑行將雙手置於板面後，接下來一連串的動作必須掌控好節奏感與速度。伸直手臂、抬高上半身的同時，一口氣收回前腳並站立。此時速度感是保持身體穩定的秘訣。

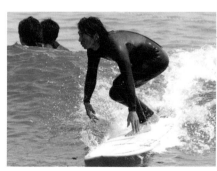

站立時機在於脫離浪頭的瞬間

即使雙手離開板面，浪板也還未完全脫離浪頭。浪板滑行到站立於板上為止的動作，必須具備速度感與準確性。

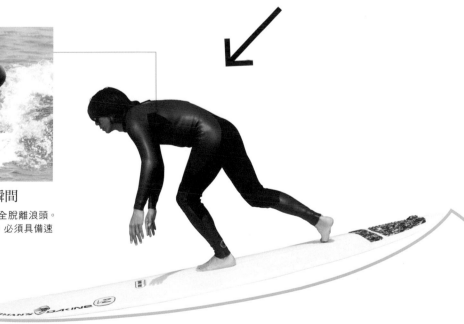

確實的動作與速度感，是在滑行中的浪板上站立的關鍵。但是站立於沒有滑行的浪板上等於沒有作用，所以請務必感受到海浪的推力後再站立。

起乘的基本姿勢與動作

在滑行於水面的浪板上,從趴著到站起來,
起初必定無法順利完成。此時要注意重心的位置,
且為求這一連串的動作穩定進行,
請事先在陸地上反覆練習。

02

Point

把身體重量加諸於浪板中心

要順利起乘,站起身後的基本姿勢相
當重要。請將重心放在浪板中央,使
姿勢穩定。上半身朝前進方向張開雙
臂,更容易取得平衡且視野更廣。

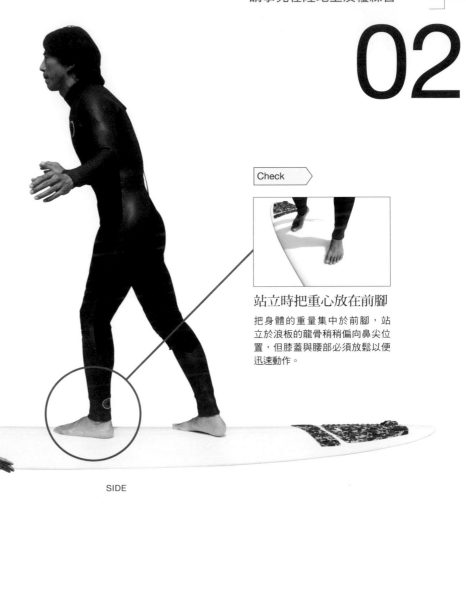

Check

站立時把重心放在前腳

把身體的重量集中於前腳,站
立於浪板的龍骨稍稍偏向鼻尖位
置,但膝蓋與腰部必須放鬆以便
迅速動作。

SIDE

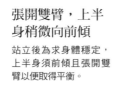

張開雙臂,上半身稍微向前傾

站立後為求身體穩定,
上半身須前傾且張開雙
臂以便取得平衡。

FRONT

為使起乘動作順利進行,身體必須好好記住站立的
動作以及站立後的姿勢。起乘動作中,需要如反射
般的迅速站立與正確的姿勢,初學者務必在陸地上
勤加練習若能在鏡子前面,邊練習邊確認自己的站
姿,效果會更好。

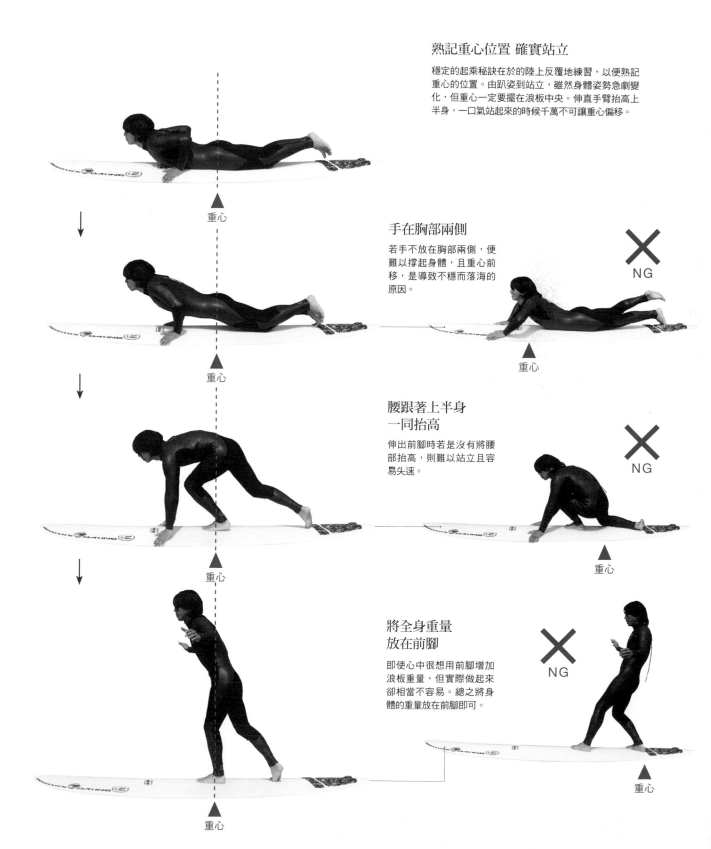

熟記重心位置 確實站立

穩定的起乘秘訣在於的陸上反覆地練習，以便熟記重心的位置。由趴姿到站立，雖然身體姿勢急劇變化，但重心一定要擺在浪板中央。伸直手臂抬高上半身，一口氣站起來的時候千萬不可讓重心偏移。

重心

手在胸部兩側

若手不放在胸部兩側，便難以撐起身體，且重心前移，是導致不穩而落海的原因。

NG

重心

腰跟著上半身一同抬高

伸出前腳時若是沒有將腰部抬高，則難以站立且容易失速。

NG

重心

重心

將全身重量放在前腳

即使心中很想用前腳增加浪板重量，但實際做起來卻相當不容易。總之將身體的重量放在前腳即可。

NG

重心

重心

試著在浪花上直線滑行

對初學者而言，要順利練會捕捉海浪起乘，需要花費相當大的工夫，
即使如此，那種被海浪推進的感覺與站在浪板上的滋味，
卻令人想一試再試。最適合初學者的就是海浪崩解後殘餘的浪花，
雖然多少都有點不穩，但可先利用浪花來練習直線滑行。

Point

維持低姿勢
迅速起乘

浪花與海浪不同，被浪花推擠時的穩定
度較低。因此朝向浪花划水之後迅速站
立，並放低重心以免破壞平衡感。

03

視線保持在前進方向

視線隨時保持在前進方向，如圖
片所示，視線絕對不可偏移。

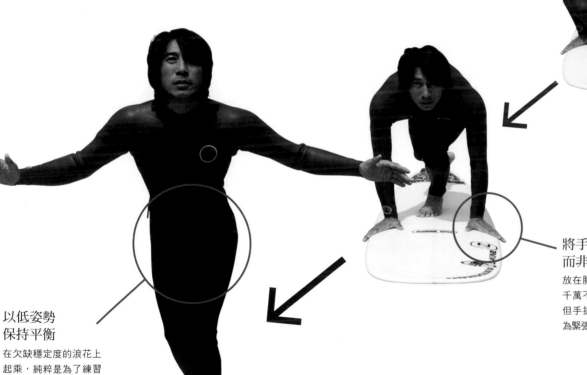

**將手放在板面上
而非手抓板緣**

放在胸部兩旁的雙手，
千萬不可抓著板緣。一
但手抓板緣，往往會因
為緊張而忘了放開。

**以低姿勢
保持平衡**

在欠缺穩定度的浪花上
起乘，純粹是為了練習
站立的動作。在搖晃的
浪板上，請把重心放低
以保持身體平衡。

沒有經過充分的陸上練習，初學者是難以做出穩站
立動作的，所以請在實際下海前，再一次好好地確
認雙手放置的位置、前腳踏出去的位置、施加重量
的方法以及雙手張開的程度。利用浪花來練習是每
位衝浪手的必經之路，因此不用在意旁人的目光，
認真練習吧。

[細川老師指導衝浪動作]

朝向浪花划水後,一旦感受到浪板在滑行,請立即放低重心一口氣站起來。請注意圖片中的動作,即使是小小的浪花,也能以驚人的穩定度順利起乘。重心既沒有偏移,手、上半身以及下半身也都沒有多餘的動作。

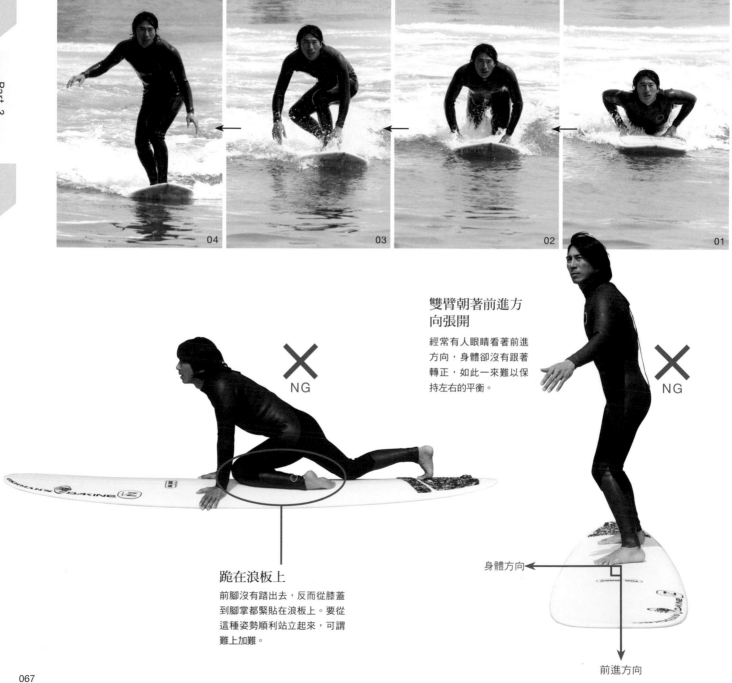

04　　03　　02　　01

雙臂朝著前進方向張開

經常有人眼睛看著前進方向,身體卻沒有跟著轉正,如此一來難以保持左右的平衡。

NG

NG

跪在浪板上

前腳沒有踏出去,反而從膝蓋到腳掌都緊貼在浪板上。要從這種姿勢順利站立起來,可謂難上加難。

身體方向 ←

前進方向

橫向滑行在海浪的斜面上

熟悉站立在受海浪牽引而滑動的浪板後，
我們就可以進入下一個階段，捕捉海浪且滑行在浪的斜面上。
若已經學會在海浪上起乘，
只要稍微記得一點訣竅也能滑行在斜面上。

04

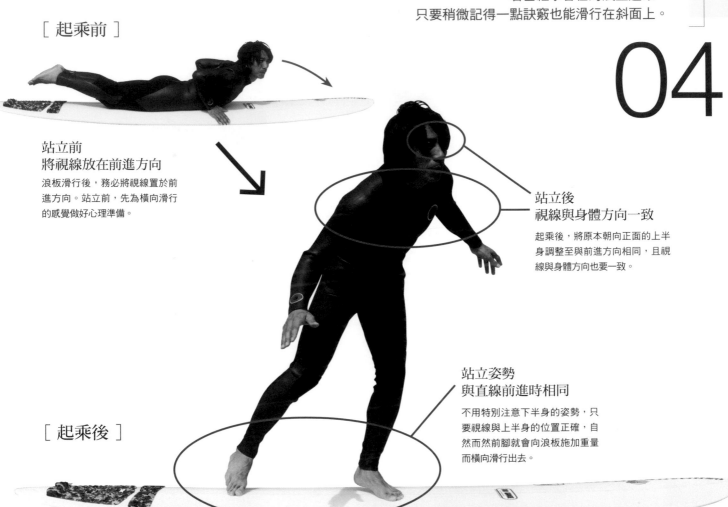

[起乘前]

站立前
將視線放在前進方向

浪板滑行後，務必將視線置於前進方向。站立前，先為橫向滑行的感覺做好心理準備。

站立後
視線與身體方向一致

起乘後，將原本朝向正面的上半身調整至與前進方向相同，且視線與身體方向也要一致。

站立姿勢
與直線前進時相同

不用特別注意下半身的姿勢，只要視線與上半身的位置正確，自然而然前腳就會向浪板施加重量而橫向滑行出去。

[起乘後]

Point

用視線與上半身，
自然改變滑行方向

若一直想控制浪板的方向，很容易將注意力都放在下半身。但是連初學者都知道，衝浪時的注意力應該是要集中在上半身才對。我們只要將視線與上半身，保持在欲前進的方向，自然而然就能夠橫向滑行。

學會捕捉海浪以及能夠直線滑行回到岸邊後，衝浪就會變得更有趣，接下來的目標就是在海浪的斜面上滑行。雖然橫向滑行多少都需要移動重心，但若是太過執著就很難成功。其實只要一點點訣竅，橫向滑行也不是件難事。

Part 3 ///
捕捉海浪後出發！　　　Please read when you want to be "SURFER."

Part 3

[細川老師指導的衝浪動作]

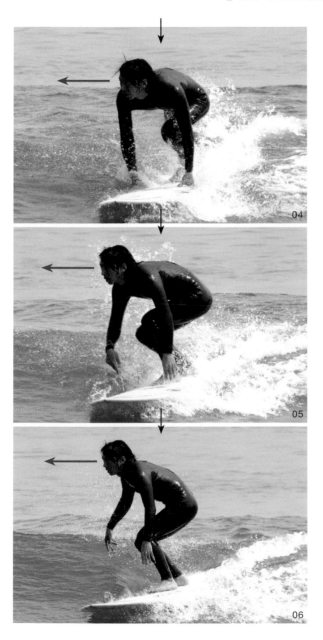
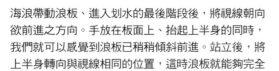

海浪帶動浪板、進入划水的最後階段後，將視線朝向欲前進之方向。手放在板面上、抬起上半身的同時，我們就可以感覺到浪板已稍稍傾斜前進。站立後，將上半身轉向與視線相同的位置，這時浪板就能夠完全

地橫向滑行了。橫向滑行時，不需要特別將注意力放在前腳或是下半身。只要視線與上半身的位置正確，就能夠操控浪板的方向。若此時過於留意下半身的狀態，很容易傾倒、失去平衡反而失敗。

新手常見問題

小林拓磨
的問題
[Part 1]

起乘時機太慢……

第二回

提問人
小林拓磨
34歲，即使是冬天，一
個禮拜也會衝兩次浪。
勉強站立後也可做到橫
向滑行，目前最苦惱是
無法穩定地起乘。

若能仔細觀察浪的動向、慎重選擇適合自
己的浪，靠近海浪的方式也會跟著改變。
並不是拚命地划水就能順利起乘，請觀察
老手們起乘的方式後，划個2~3次水再開始
滑行。選好適合自己的浪，就能夠更穩定
地起乘。

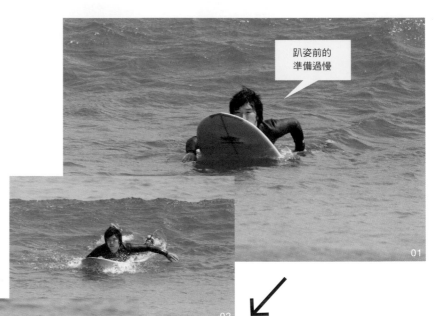

趴姿前的
準備過慢

01

02

重心偏移
且鼻尖翹起

03

Point

無法掌握海浪的力量
看起來應該是因無法完全掌握浪的
狀態，而導致無法配合海浪起乘。此
外，趴在浪板上的位置也關係到穩定
度，若沒有將浪板角度配合海浪斜面
的話，同樣難以順利滑行。

04

浪板角度須配合海浪斜面

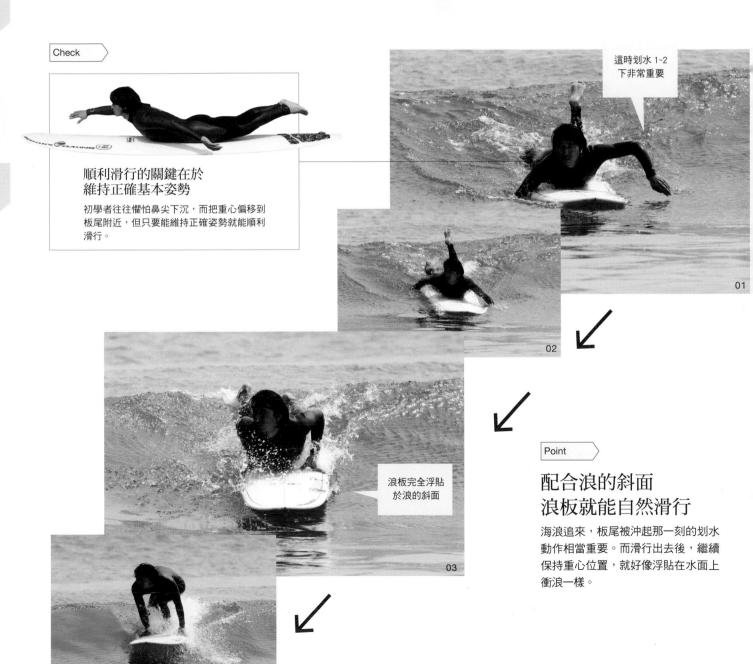

Check

順利滑行的關鍵在於
維持正確基本姿勢

初學者往往懼怕鼻尖下沉，而把重心偏移到
板尾附近，但只要能維持正確姿勢就能順利
滑行。

這時划水 1~2
下非常重要

01

02

浪板完全浮貼
於浪的斜面

03

Point

配合浪的斜面
浪板就能自然滑行

海浪追來，板尾被沖起那一刻的划水
動作相當重要。而滑行出去後，繼續
保持重心位置，就好像浮貼在水面上
衝浪一樣。

04

新手常見問題

第二回

> 小林拓磨
> 的問題
> [Part 2]

經常插水

起乘的時候,浪板前端刺進海面即稱為「插水」。在各種浪板當中,長板雖然已經算是較不容易插水的種類了,依然有許多初學者都會碰上這種困擾。只要過早划水,就容易使板尾被海浪沖起,而造成浪板前端直刺向海面。

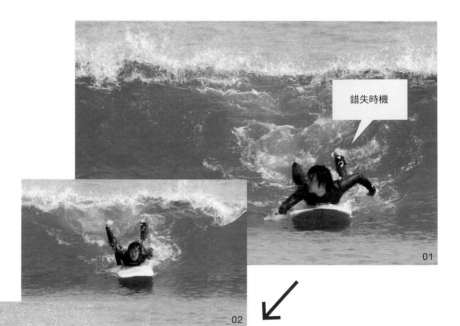

Point

請注意划水的速度與時機

在捕捉到海浪前都還好,可是一旦過早划水,海浪追來時往往已經崩解。因此來不及起乘,連想維持基本姿勢都變得很困難。

Part 3 ///

捕捉海浪後出發！ Please read when you want to be "SURFER."

Part 3

配合海浪划水時
也不忘維持基本姿勢

無論對於哪種浪都採取同樣的動作，會導致起乘成功率下降。請在等浪時仔細觀察浪的動態，了解浪大約會以多快的速度在何處崩解等。若能配合選定好的浪，在正確的時機以合適的節奏划水，就能大大提高起乘的成功率。

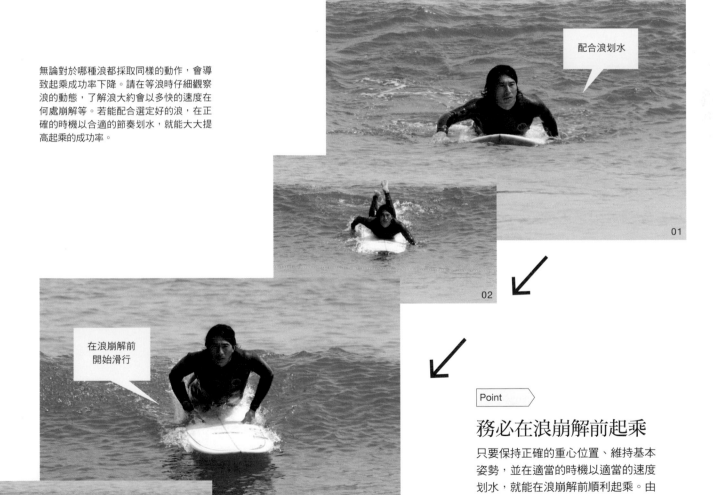

務必在浪崩解前起乘

只要保持正確的重心位置、維持基本姿勢，並在適當的時機以適當的速度划水，就能在浪崩解前順利起乘。由於浪板配合著浪的斜面，所以可以輕鬆地站立。

第二回

小林拓磨
的問題
[Part 3]

起乘時浪板搖晃

雙腳張開
重心不穩

只要重心不要偏離，又長又寬的長板應該
不容易搖晃。但是只要浪板一開始搖晃，
初學者就很難將它穩定下來。陸上練習時
要認真熟記站立前的基本動作，滑行時確
實做好正確姿勢，就能提升穩定度。

01

02

不可緊抓左右
搖晃的板緣

03

Point

滑行時的穩定度
會影響接下來的動作

好不容易從海浪中滑行出來，卻因無
法維持基本姿勢而導致不穩定，只好
一直彎腰緊抓著板緣不放……。若不
馬上矯正姿勢，很容易掉入這種不當
的循環中。

04

Part 3 ///

捕捉海浪後出發！　　　Please read when you want to be "SURFER."

Part 3

反覆練習基本動作

我們已見識過很多次細川老師的起乘動
作，雖然因為浪的不同，浪板的角度以及
方向會有所改變，但是身體的基本動作是
相同的，這就是成功穩定起乘關鍵。此外
失敗為成功之母，多多思考失敗的原因，
並進行修正，最後一定能順利起乘。

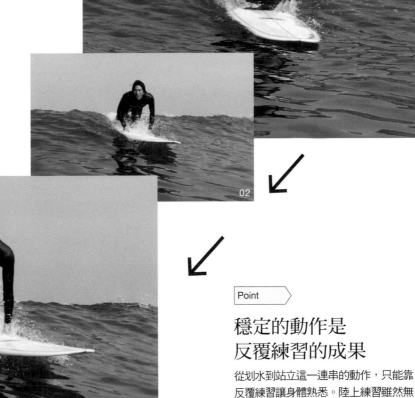

正確的
基本姿勢

01

02

手放在板面上
一口氣站起來

03

04

Point

穩定的動作是
反覆練習的成果

從划水到站立這一連串的動作，只能靠
反覆練習讓身體熟悉。陸上練習雖然無
趣，卻有其必要性。如果在陸上都練得
不好，在不安定的海面上想要成功就更
難了。

新手常見問題

第二回

高橋一成
的問題
[Part 4]

站起身後浪卻過了

提問人
高橋一成
32歲，剛學會如何橫向
滑行，接下來的目標是
長時間衝浪。

平時高橋先生都跟著玩短板的朋友們，一
起去茨城等等適合短板的浪點衝浪，但是
使用的浪板卻是適合湘南海浪的形狀。配
合地點選擇合適的浪板也是進步的關鍵。
就讓我們來檢查看看，高橋先生是否為了
防止插水，不自覺地養成在滑行時減速的
習慣。

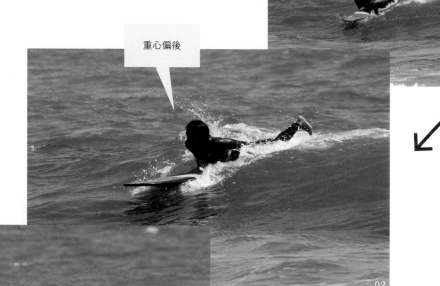

重心偏後

01

02

導致鼻尖翹起
並且失速

03

04

Point

問題在於滑行後
重心偏移

基本姿勢不甚穩定，不過最大的問題
還是在於滑行後起身的時機。因為重
心偏後造成失速，到完全站立時，已
經完全錯過浪花。

Part 3 ///

捕捉海浪後出發！ Please read when you want to be "SURFER."

Part 3

重心隨時保持在浪板中央

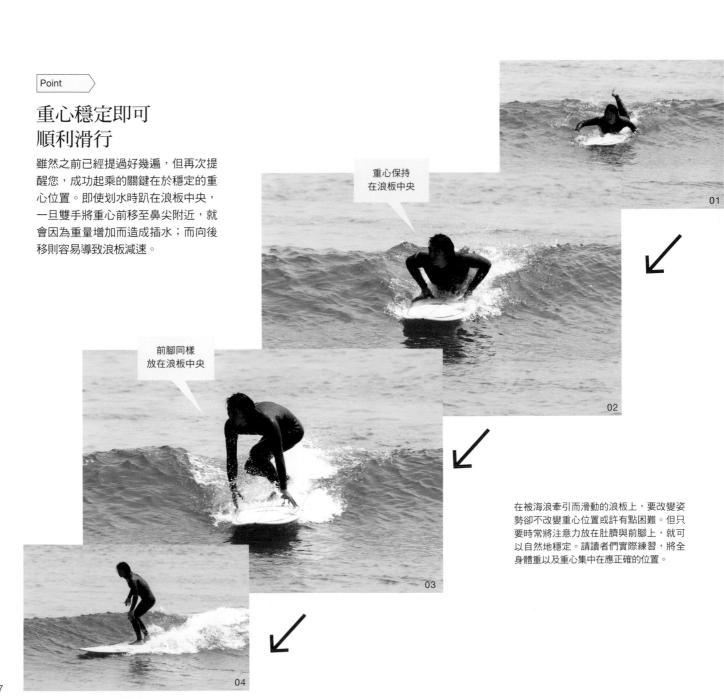

Point

重心穩定即可
順利滑行

雖然之前已經提過好幾遍，但再次提醒您，成功起乘的關鍵在於穩定的重心位置。即使划水時趴在浪板中央，一旦雙手將重心前移至鼻尖附近，就會因為重量增加而造成插水；而向後移則容易導致浪板減速。

重心保持
在浪板中央

01

02

前腳同樣
放在浪板中央

03

在被海浪牽引而滑動的浪板上，要改變姿勢卻不改變重心位置或許有點困難。但只要時常將注意力放在肚臍與前腳上，就可以自然地穩定。請讀者們實際練習，將全身體重以及重心集中在應正確的位置。

04

新手常見問題

第二回

高橋一成
的問題
[Part 5]

站立後
身體搖搖晃晃

> Point

上半身動作
不穩定的原因

如圖片所示，起乘的時機慢了好幾
拍，這邊的問題就出在上半身的動
作。我們努力來練習如何在不穩定的
浪花上保持平衡吧！

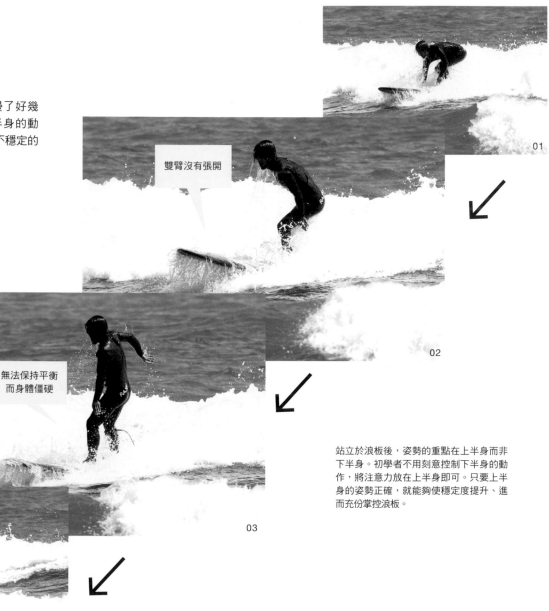

雙臂沒有張開

01

02

無法保持平衡
而身體僵硬

站立於浪板後，姿勢的重點在上半身而非
下半身。初學者不用刻意控制下半身的動
作，將注意力放在上半身即可。只要上半
身的姿勢正確，就能夠使穩定度提升、進
而充份掌控浪板。

03

04

Part 3 ///

捕捉海浪後出發！　Please read when you want to be "SURFER."

Part 3

上半身朝前進方向
且張開雙臂

Point

張開雙臂可使
視野寬廣且穩定

比起雙臂緊閉，衝浪時身體朝前進方
向張開雙臂可提升穩定度，也較容易
應付浪板的左右搖晃。此外，確保寬
廣視野也是使穩定度提升的關鍵。

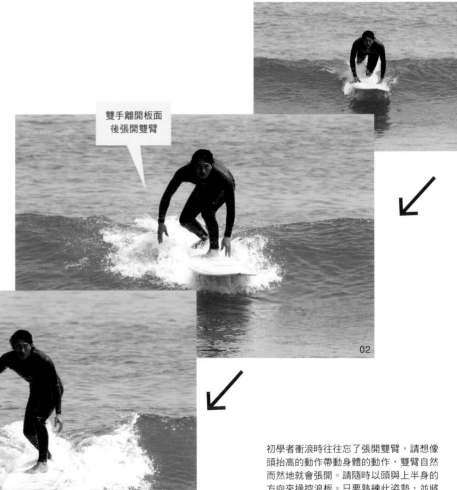

雙手離開板面
後張開雙臂

01

02

頭抬高
維持高視線

03

初學者衝浪時往往忘了張開雙臂，請想像
頭抬高的動作帶動身體的動作，雙臂自然
而然地就會張開。請隨時以頭與上半身的
方向來操控浪板。只要熟練此姿勢，並將
重心放在浪板中央，長時間衝浪就不再是
夢想了。

04

第二回

高橋一成
的問題
[Part 6]

無法持續滑行

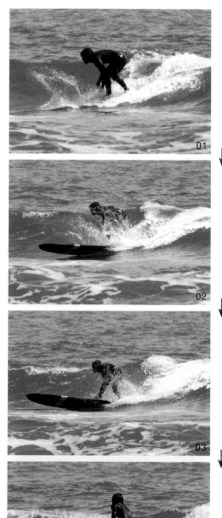

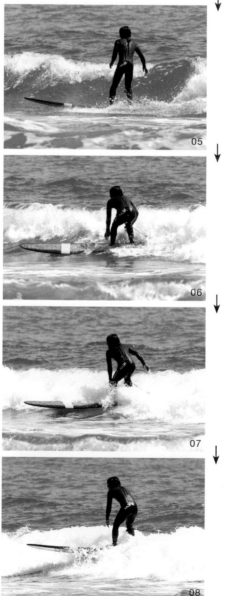

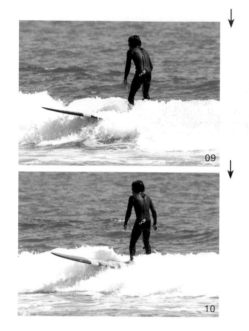

09

10

05

06

07

08

01

02

03

04

Point

緊閉的雙臂
是主要原因

高橋先生的上半身與前進方向呈直角，
且動作僵硬。前側轉向雖然成功，但如
圖中所示，雙臂依然沒有展開，因此難
以操控不穩定的浪板。若緊閉雙臂，很
容易滑向沒有浪的地方而造成失速，原
因還是出在上半身的動作上。

以上半身的動作將
浪板穩定在有浪的區域

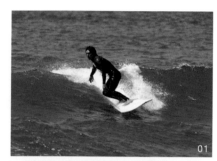
01

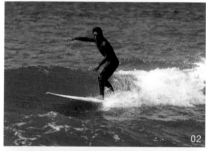
02

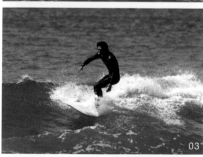
03

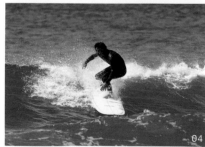
04

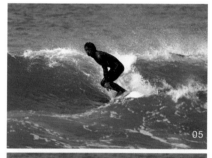
05

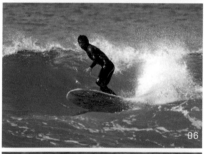
06

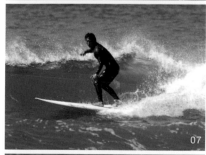
07

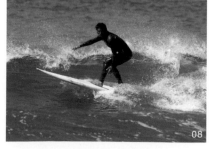
08

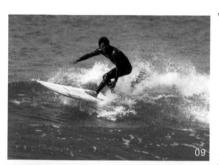
09

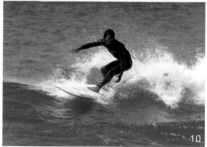
10

Point

以上半身的動作
來切換軌道

從細川老師的動作中看出，衝浪時要以
視線與上半身來帶動浪板。瞬間判斷浪
的狀態，反覆著雙臂的開合，將浪板穩
定在有浪的區域是長時間衝浪不可欠缺
的要素之一。此外，單憑上半身的帶動
就能夠輕鬆操控浪板，換句話說，若不
以上半身的動作來切換軌道，長板的轉
向則難以成功。

No Surf, No Life
熱愛海浪的衝浪手 ❸

文／森田友希子　攝／三浦安間
Text: Yukiko Morita　Photos: Yasuma Miura

「如果車子走在左邊，那麼海在哪一邊呢？」

想要進入鈴木創辦的「日本衝浪學校」，都必須先回答這個問題。大多數學生聽到這個問題第一時間都傻了眼。

鈴木：「許多聽到這個問題的學生都擺出『這老頭到底再問什麼啊！』的臉。而且有很多人都以為進入衝浪學校馬上就能到海邊衝浪，其實這是錯的。衝浪是注重安全的運動，要先學會知識才得下海。

大海中並不是只有衝浪手而已，還有許多船隻在海上來來往往，也有許多從事其他海上運動的人們。因此，衝浪前必須讓學生們了解關於大海的知識。」

鈴木的衝浪學校合併設立於他的衝浪用品店「GODDESS」旗下，但它並不是一般常見的衝浪用品店附屬衝浪教室，而是一家獨立的

於日本神奈川、千葉、茨城等地，擁有五家衝浪用品店「GODDESS」的老闆，身兼製板師。www.goddess.co.jp

衝浪學校。在這所學校中我們能學到衝浪的歷史，例如：衝浪本來是玻里尼西亞島上原住民的一種交通手段等等。從零開始的衝浪新手，或是有過衝浪經驗的人，根據學習狀況不同，鈴木的衝浪學校也會提供不同程度的課程。新手們下海前，務必花點時間學習從事海上活動的一些規則和禮儀。

鈴木希望新手們不要遇到危險，且不要因遇到困難就立刻放棄，所以先了解海上的規則，可以減少受傷的機會。此外，新手學習衝浪必須在適合自己的浪點練習。只要在浪點上持續不斷練習，身體自然能夠體會衝浪的要領。鈴木希望新手們能具備一定的海浪知識後再衝浪，雖然有些人會認為

困難、覺得麻煩，但是沒有比衝浪更值得挑戰的運動了。

「一日年紀大了，體力也會跟著衰弱。因此身為衝浪手、身為大海男兒的我們必須顧注意海上安全。」

有一名75歲的男子正在鈴木的衝浪學校上課，目前已參與15堂課程了。看著學生們慢慢進步，身為老師的鈴木感到要更加努力。

鈴木欣慰地說：「看著一手栽培的學生們漸漸能夠衝浪，真的是非常開心。」

事實上，鈴木與大海一同生活已40多年，且教育出無數位衝浪手。正因如此豐富的經驗，鈴木更強調衝浪學校的職責與海上的安全性。

鈴木為NPO法人〈日本民間非營利團體〉傳奇衝浪手俱樂部(Legend Surfers Club)之成員。傳奇衝浪手俱樂部為2007年受正式認可的非營利性團體，目標為結合世界各地衝浪手，共創一個沒有戰爭的和平世界；且從海外邀請知名衝浪手Nat Young與Landy

03｜鈴木正
Tadashi Suzuki

親手建構一個衝浪世代的傳奇衝浪手─鈴木正，擁有無數的衝浪經驗。
讓我們來聽聽身為傳奇衝浪手的他所提供的建議吧。

等衝浪手一起參與這個運動。

082

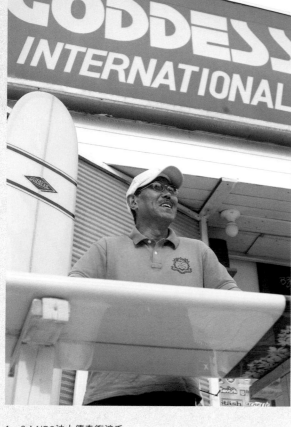

3

Obi　1

Char　2

鈴木：「樹脂在8分鐘之內就會凝固，就在這短短的8分鐘，我要把浪板上的圖畫好。我非常喜愛沉浸在這緊張與獨特的世界中。」

鈴木特別將此技術取名為『Marbrick Art』；過去，鈴木也曾製作摺疊式浪板，及獨自開發船舵與浪板等。鈴木將一切重心都放在推廣衝浪運動上，往後想必會有更多的挑戰等待著身為傳奇衝浪手的他。

能帶著浪板和防寒衣，到那些衝浪運動不甚發達的國家。在海邊教導孩子們衝浪，我想要讓孩子們知道衝浪是多麼愉快美好。

鈴木認為身為傳奇衝浪手，就應該讓更多人知道衝浪的好處。就如同在從前交通以及資訊不發達的時代，由老一輩的衝浪手們讓衝浪在日本普及同樣道理。

鈴木：「自負為衝浪運動的傳教士，我終於開始推廣。這一切都出於自願，所以我想將全數做為往後活動的資金。

鈴木：「我想要有一天要慢慢地實行。」

Larick為國際顧問，曾舉辦名為「大海不屬於任何人」的演講會。之後也會陸續舉辦各種演講、派對等活動，且將焦點放在全日本55歲以上的傳奇衝浪手身上。鈴木表示：「透過感謝那些至今依然致力於衝浪界的人們，可以使衝浪界更活絡。這就是口號『Surf & Peace』的意義。」而銷售Surf & Peace貼紙的所有收益，將全數做為往後活動的資金。

傳奇衝浪手俱樂部的宣傳口號為「Surf & Peace」，無論新手還是老手，都能在這裡沒有隔閡地彼此溝通、相互界更活絡。

雖然活動繁忙，但鈴木依然每天製作浪板。近來樹脂可以像畫具般使用，鈴木開始也挑戰全新的創意。

1、2：NPO法人傳奇衝浪手俱樂部的成員們。2008年10月11日舉辦演講會與歡迎會、12號於鵠沼海岸舉辦活動。3：現年65歲，以現役選手活躍於衝浪界中。

衝浪是任何年紀都可進行的運動，
我希望新手們不僅學習技術，
更學習到身為大海男兒
應當具備的知識和禮儀。

身高188cm，體重超過100kg，那節奏輕快的語調以及與日本人截然不同的深邃輪廓，令人一眼難忘。在充滿魅力的Muscle周圍，自然而然地吸引了很多人。

Muscle：「一定是因為我胖，所以看起來很有親和力。」但是除此之外，Muscle還具有敦厚、溫柔的特質。他身兼白領階級與DJ，甚至是位活動主持人。平時住在東京都內，利用週末時段衝浪，是位名符其實的「白領衝浪手」。

Muscle於高中時代開始接觸衝浪，起因只是單純想變得更受女生歡迎而已。就跟在迪斯可跳舞跳得很棒的人一樣很受歡迎。當時Muscle認為，如果會衝浪的話一定也會受女生喜愛。

開始衝浪後又過了幾年，Muscle變得越來越嚮往夏威夷這個地方。過去，沒有電腦也沒有手機，想要了解夏威夷的海浪資訊就一定得親自去一趟。必須利用地圖與夏威夷的廣播電台，來「更新」腦中性。現在不論是在日本還是

往往夏威夷的資料庫。之後，Muscle來往夏威夷的第8年，造訪了夏威夷的旅遊聖地—馬卡哈(Makaha)。在那兒，他接觸到了不管是大人小孩都能參加的「Buffalo BigBoard Classic」衝浪比賽。

「Buffalo BigBoard Classic」從1976年開始舉辦，以繼承馬卡哈的傳統、大伙在海上同樂為目的而舉辦的賽事。馬卡哈當地的人們不稱呼它為比賽，而是稱做一種慶典，最大的目的不是勝利而是盡情享受衝浪。不分年齡、性別以及國籍，那是一個純粹享受衝浪的世界。

在馬卡哈的日子裡，影響Muscle最深就是溝通的重要性。

目前於RealBvoice的宣傳部門工作。在日本台場，許多店家都有在賣Muscle愛穿的大尺碼衣服。www.realbvoice.com

04 Muscle力也
Rikiya Muscle

喜愛夏威夷馬卡哈的「白領衝浪手」Muscle，
他拿出他DJ的名片說道：「衝浪是認識朋友的地方」。
在Muscle身邊為何始終圍繞著眾多好友呢？讓我們來一窺究竟。

在馬卡哈，都擁有一堆朋友的Muscle，最初也是孤單一人。剛開始在馬卡哈時，Muscle是個外來客，肌膚的顏色與眼睛的顏色令他在海中十分顯眼。當時Muscle環視週遭的衝浪手，開始了解溝通與海上規則的重要性。一起初並沒有特別想增加夥伴，只是單純想找個人聊天。

Muscle：「當時說著亂七八糟的英文、無緣無故音調上揚、比著誇張的手勢，不過別人還是聽不大懂啊。」

但是從別人口中聽到的「不過就是個日本人」，漸漸地變成「喔！那個日本人啊」時，代表Muscle的長相已被大家記得了。從此，朋友圈也慢慢擴展開來。

Muscle透過馬卡哈的人們，了解到與海浪共存、互讓等規則的重要性。他在馬卡哈得到他在日本無法學習到的經驗，第一點就是不可心急。

Muscle：「在日本，我總是急著性子想要搶浪。但在夏威夷，搶浪是很愚蠢的行為，

**在馬卡哈，不論技巧如何、
也不論年齡與體型，
任何人都能夠暢快衝浪。
因此很容易結交好友。**

當地人甚至還把浪讓給我呢。

所以我希望日本的大海也跟夏威夷一樣，是個人們能相互溝通的地方。

我不喜歡一早起來就去海邊獨佔海浪，我喜歡大海中有一群人能夠一同衝浪。沒有爭奪吵鬧而是大家開開心心笑著衝浪，我希望大家也都能這麼認為。能聽到有人說『那個胖子衝得不錯喔！』，不也很不錯嗎？」

對於Muscle來說，衝浪的魅力在於能忘卻討厭的事情。雖然等浪的時候，討厭的事情也會浮現腦海，但只要一衝在浪上，一切煩心的事都會一掃而空。並不是完全忘記，但只要有那一剎那能夠忘記就已足夠。為了享受那一剎那的愉快，就必須放鬆心情衝浪。

正因為這Muscle獨有的樂天氣息，才吸引這麼多朋友圍繞在他的身邊吧。

目前體重超過100kg的Muscle，一邊擔任「Fat Surf Team」與「Fat Skiers Japan」的代表，一邊著手開

Kuni

Kuni

發體重80kg以上的衝浪手也能自在使用的長浪板。若是這塊浪板順利問世，想必Muscle又能結識更多朋友。

Muscle：「我想要胖子同志們串連在一起，只要能結交一個新朋友，之後就會認識越來越多人」。此外，Muscle每年幾乎都會參加「Buffalo BigBoard Classic」250lbs（約110kg）的比賽。

Muscle：「剛開始亞洲的參賽者就只有我一個，所以我賭上亞洲人的自尊，每年都參加，希望與其他衝浪手爭冠。」

1：無論平時多忙，心中總是有衝浪支持著他繼續努力。2：「Buffalo BigBoard Classic」比賽時的照片。3：喜愛收集長袖ALOHA襯衫，目前已擁有將近90件。

初學者的 簡易衝浪伸展操

為了鍛鍊可提高衝浪技巧的體能，
如肌力、柔軟度以及瞬間爆發力等，
除了常去海邊之外，還要著重每天的訓練。

文／森田有紀子 攝／三浦安間　Text: Yukiko Morita　Photos: Yasuma Miura

Profile

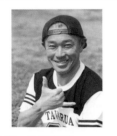

監修・佐藤秀男

ASP(Association of Surfing Professional)職業衝浪組織認可的個人教練，為眾多職業衝浪手與頂尖業餘衝浪手提供個人訓練與訓練計畫，活躍於衝浪界中。

在無負擔的範圍內 輕鬆進行訓練

為了快樂自在地享受衝浪運動，強化肌力與柔軟度是不可欠缺的鍛鍊之一。雖然衝浪所使用到的肌肉，會隨著下海衝浪的次數而獲得強化，但在此之前，仍必須具備至少可抵抗海浪的基本體力與肌力。

因此在這裡為您介紹能夠鍛鍊衝浪運動中不可缺少的肌肉平衡性，以及能提升基本體力的運動。划水以及起乘等動作中使用到的肌肉不盡然相同，讓我們透過這些小運動，提高衝浪技巧並且打造出不易疲累的身體，適度且持續地進行便能產生更好的效果，請務必緩慢確實地練習。

01 EXERCISE　讓划水變得輕鬆

划水所運用到的肌肉有①腰部周圍的腰背肌肉，能維持划水姿勢、
②腹部周圍腹肌、③肩膀周圍的柔軟度，能使肩膀順暢轉動、
④背部的廣背肌，能使划水動作穩定等四個部位。
為學會不易疲累的划水技巧，就必須針對這四個部位進行鍛鍊。

Exercise 01
鍛鍊腰背部

01:
趴姿，兩手緊貼於頭部。

02:
手腕與地板平行，慢慢地抬高上半身。

POINT 若感覺抬高上半身的動作困難，請試著利用腕部力量。抬高上半身後請維持5秒鐘。

反覆10次×2~3遍

Exercise ///

從今天開始鍛鍊體力

Please read when you want to be "SURFER."

Exercise 01
鍛鍊腹肌

POINT
身體搖晃時，可將兩腳膝蓋稍微向外分開再抬起，就能穩定下半身。抬至眼睛可看到肚臍的高度即可。

反覆 10 次 ×2~3 遍

02:
同時將膝蓋與手肘抬高，靠近肚臍上方。

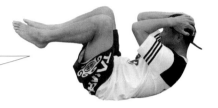

01:
兩手置於頭部，膝蓋彎曲，稍稍抬高頭部。

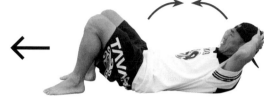

Exercise 01
提升肩部柔軟度

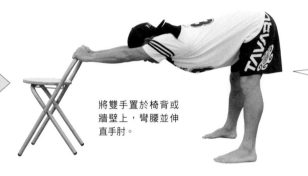

將雙手置於椅背或牆壁上，彎腰並伸直手肘。

POINT
伸直手肘時，盡可能帶動肩部、背部以及腰部跟著伸長，效果更佳。

10秒×2遍

Exercise 01
提升肩膀前後柔軟度

02:
同樣地伸直手臂，將手背貼壁後向前伸直肩膀。

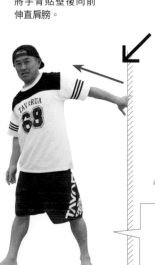

01:
手腕抬至與肩同高並伸直，手掌貼壁將肩膀向前伸直。

POINT
手掌貼住牆壁伸直時能伸展肩膀前側，手背貼壁伸直則可伸展肩膀後側，有助提升柔軟度。

反覆 10 次 ×2~3 遍

Exercise 01
提升肩關節柔軟度

02:
雙手保持抓浴巾姿勢，從背部大幅轉動肩膀，回到圖01的位置。

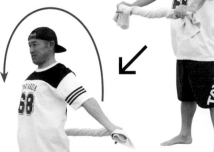

01:
將浴巾捲緊，兩手抓著兩端置於胸前下方。

POINT
抓毛巾的兩手間隔約為肩膀寬1.5倍為佳，請注意過小的毛巾較難轉動。

反覆 10 次 ×1 遍

Exercise 01
提高持久力

提高背廣肌柔軟度的運動，能夠讓
划水時的持久力變好，請以大動作
進行此運動。

01～06為1組，共進行5組

03:
向上舉高手
臂，想像被某
物拉起來般，
盡可能伸直。

02:
將手臂保持與
肩膀同高，向
左右展開。

01:
兩腳與肩同
寬，手臂與地
板平行，向前
伸直。

06:
最後回到圖04
的姿勢，再一
次伸直手臂。

05:
手臂姿勢維持
同上，肩膀向
前轉動。

04:
手臂朝向臀部
後側伸直。

02 EXERCISE

讓划水出海變得更順暢

划水出海時必須將體重放在浪板鼻尖，
所以需要能夠支撐自身體重的手臂與肩膀的肌肉能力。
強化這兩部份的肌肉能力，就可使划水出海更順暢。

Exercise 02
提升上臂與肩膀的肌力

POINT 想像起乘時的動作，有節奏地來回運動會更有效果。

反覆10次×2遍

01: 趴姿，手肘彎曲按住地板，踮起腳尖，雙腳張開至與肩同寬，以腳尖頂地。

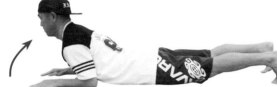

02: 上半身往後仰。

04: 回到圖01的俯伏姿勢。

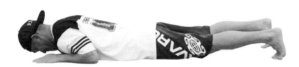

03: 腹肌用力將腹部抬起。

Exercise 02
提高手腕柔軟度

POINT 在體能可接受的範圍內，輕鬆地活動即可。提升手腕柔軟度可預防運動傷害。

10秒×1組(圖中6個動作)

坐在椅子上，手放在大腿上反覆向前與向左右扭動手腕。手心與手背一邊壓在大腿上，一邊伸直手腕。

ZOOM UP

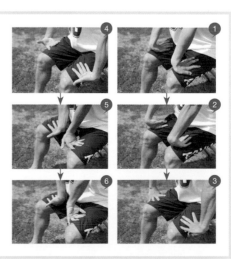

提高起乘效率

03 EXERCISE

收回前腳時所運用到的大腿肌肉與股關節柔軟度,以及連結上下半身,
被稱做內部肌肉的髂腰肌,都是起乘時最常使用到的肌肉。
此部位的肌肉會跟隨著年齡增加而衰退,所以必須天天鍛鍊。

Exercise 03
臀部伸展操

POINT

膝蓋要盡可能向外側張開。此動作只能鍛鍊到往前伸直的大腿同側的臀部肌肉,所以一定要左右腳交替進行。

反覆10次×2~3遍

盤腿坐下,雙手撐著地板,左腳在前右腳在後,身體向前彎盡量靠近地面。接著,換腳再彎一次。

Exercise 03
股間肌肉~膝蓋伸展操

 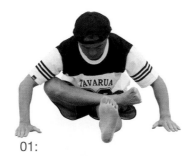

02:
將手放在伸直的腳的腳尖上,上半身更進一步向前傾。

01:
將腳放在另一隻伸直的腳的膝蓋上,上半身向前傾。

錯誤示範

放在膝蓋上的腳盡可能與地板平行,且伸直那一腳的腳尖不可彎曲。

POINT

將腳尖伸直,也可提升腳尖柔軟度。

維持10秒×2遍

Exercise 03
腰背部與腹肌運動

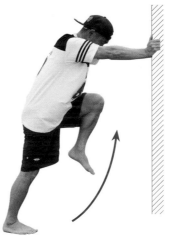 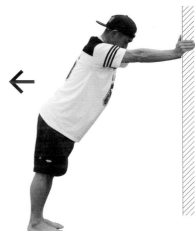

02:
慢慢將雙腳交替抬高至胸部。

01:
上半身向前倒,雙手放在牆上或椅子上。

錯誤示範

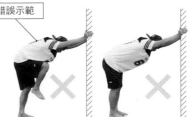

不可彎著背部抬高雙腳,這樣的姿勢對於鍛鍊腰背部與腹肌沒有任何效果,請務必伸直背部肌肉。

POINT

抬高雙腳時應該使用腹肌與背肌的力氣,才能達到如期效果,千萬不可借助腳的反作用力來抬高雙腳。

反覆10次×2遍

衝浪姿勢更穩定

04 EXERCISE

衝浪時常使用到的背柱起立肌是臀部到背部以及脊椎股周圍的肌肉，
也是日常生活中保持正確姿勢不可缺少的肌肉。
只要強化背柱起立肌，就可以使衝浪姿勢更穩定。

Exercise 04
鍛鍊大腿

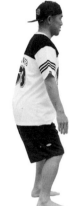

POINT
挺直背部肌肉，一邊使用大腿肌肉一邊彎曲膝蓋。

反覆10次×3遍

01:
雙手雙腳與肩同寬，微微彎曲膝蓋。

02:
手心放在腳踝上，再次彎曲膝蓋。

錯誤示範
膝蓋彎曲時臉朝向正前方，就可以幫助背部維持正確姿勢。

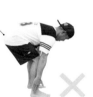

Exercise 04
活動
背柱起立肌

POINT
以腳跟力量帶動大腿內側與臀部後，將下半身抬高。

10秒×1組

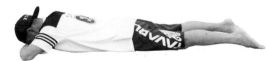

01:
趴姿，雙手放在額頭下方

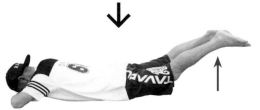

02:
用腰力將下半身抬高。

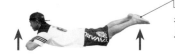

Plus！
在圖02的動作中，將頭抬高也可以同時鍛鍊頸部周圍肌肉。

Exercise 04
用膝蓋
伸展腳掌

POINT
身體會抖動時可以先不用伸直腳尖，等習慣伸直後再以膝蓋擠壓小腿肚。

反覆10次×2~3遍

01:
交叉雙腳，伸直前腳腳尖，兩手自然下垂。

02:
交叉雙腳後，以後腳的膝蓋擠壓前腳小腿肚。

衝浪前暖身操

05

WARM UP

為防止運動傷害，衝浪前請務必做暖身操。
暖身操不但可活化、溫暖肌肉，還可以使衝浪動作進行的更順暢，
在此介紹幾種能有效率地活絡肌肉的暖身動作。

Warm Up 05
舒緩肌肉

雙手高舉與放下
將雙手舉高且帶動全身伸展後再放下。

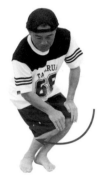

舒緩肌肉
慢慢地大幅度來回旋轉，左右各3次。

起立蹲下
反覆起立蹲下10次，腳跟要確實著地。

前後擺動雙手
反覆將雙手向前伸直後再擺動至後方。

左右扭動上半身
雙腳與肩同寬，大幅度轉動雙手，上半身必須維持不動。

Warm Up 05
使動作更靈敏

抓著腳尖
將雙腳伸直，手抓著腳尖身體向前傾，視線朝前方。

環抱雙膝
臥姿，環抱雙膝，切勿勉強將腳抬得過高，同時避免使力過度。

抬高上半身
趴姿，雙腿張開，雙手放在頭的兩側將上半身撐起。

左右擺動雙腳
臥姿，90度彎曲膝蓋後左右擺動雙腳。手臂與肩同高並伸直保持平衡。

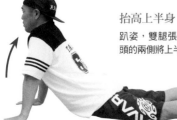 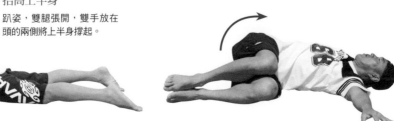

06 COOL DOWN

減輕衝浪疲勞伸展操

許多人在衝完浪之後，精神還不錯，
但是一到隔天肌肉酸痛立即湧現。
因此衝完浪之後，要馬上做伸展操來舒緩衝浪所帶來的肌肉疲勞。

Cool Down 06
減輕疲勞伸展操

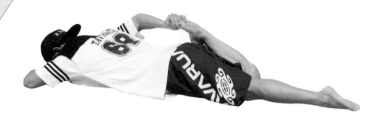

大腿伸展操

趴姿，腳部彎曲時用手抓著腳尖，雙腳交替反覆彎曲、伸直的動作。

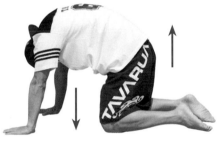

貓姿

雙手、雙膝著地，邊吐氣邊彎曲背部。背部彎曲至可看見肚臍更有效果。

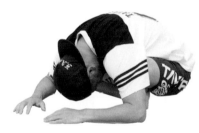

放鬆伸展操

雙腳盤坐，慢慢地將身體向前傾頭盡量貼地，維持10秒鐘。

肩部伸展操

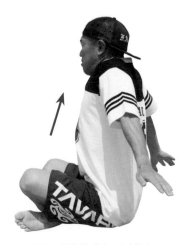

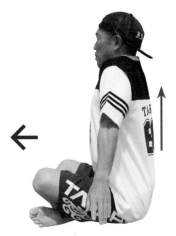

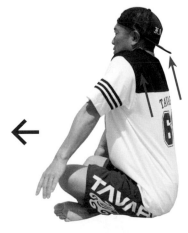

最後，挺胸將肩膀向後方抬高。

維持同樣姿勢，將肩膀朝正上方抬高。

雙腳盤坐，肩膀向斜前方抬高。

Cool Down 06
減輕疲勞伸展操

上半身伸展操

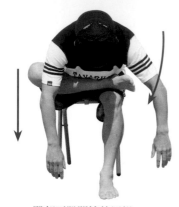

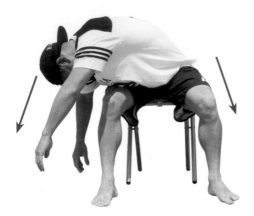

臀部至股關節伸展操

坐在椅子上，單腳彎曲上半身向前傾，手臂放鬆自然垂下。

同右圖姿勢，手臂連同上半身一起向左右扭動。

坐在椅子上，張開雙腳，上半身向前傾。

肩部伸展操

跪坐，上半身前傾，手放在韻律球上一邊滾動球體，一邊活動肩部關節。

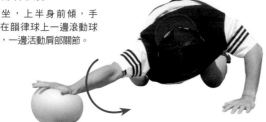

腰部伸展操

將韻律球放在臀部下方後躺下，從臀部到肩部，前後移動身體。

COLUMN

體能訓練的三大重點

感到疼痛時
應立即停止

為了不傷害到肌肉纖維，若運動時感到疼痛應當立即停止。輕鬆地進行運動，才能提高身體柔軟度。

日常保養
很重要

熟悉暖身操的感覺後，就可以自己慢慢地調整運動內容。每天努力進行運動，必定能感受到身體的變化。

運動時
保持心情放鬆

在放鬆的狀況下，進行體能訓練或暖身操，才能順利提高肌力，所以先幫自己尋找一個可以寧靜心靈的空間吧。

Plus!

有效使用營養補給品

佐藤先生建議使用專門為衝浪手製造的營養補給品。營養補給品分別有提高划水能力或是減輕疲勞等等的不同作用，應視實際狀況選用。詳情請見P22。

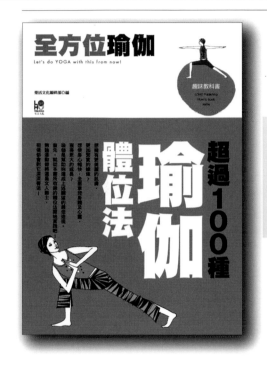

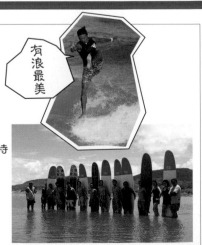

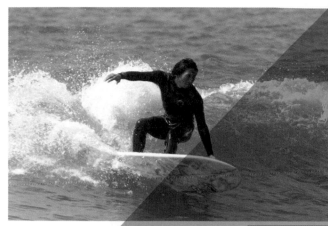

Part 4

持續衝浪
享受破浪的快感！

從零開始的長板技巧

捕捉到海浪後，不論哪一位衝浪手都想長時間乘在浪上，
因此在浪面上反覆轉向的技巧非常重要。
許多新手因為無法掌握到訣竅而困擾，
但是不用擔心，只要簡單運用一些身體的動作必能成功轉向。

文／真木健　攝／枡田勇人
Text: Ken Maki　Photos: Hayato Masuda

正面轉向

順利在波浪上橫向滑行後,接著請嘗試轉向動作。
轉向不只是衝浪的基本動作,
在海浪的斜面上轉向更是衝浪運動的最大樂趣所在。
首先,讓我們在陸地上練習較簡單的正面轉向吧。

Point

一邊將視線放在
前進方向上一邊起乘

如圖所示,無論哪一張圖片的視線皆放在同一
方向上,這個方向就是前進的方向。與滑板以
及雪板等使用「板」的運動一樣,轉向時視線
要放在欲轉方向上。無法順利轉向的新手們,
請確認自己的視線方向是否正確。

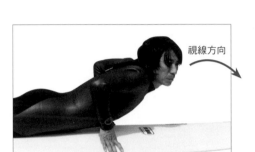

視線方向

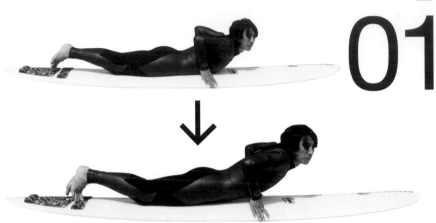

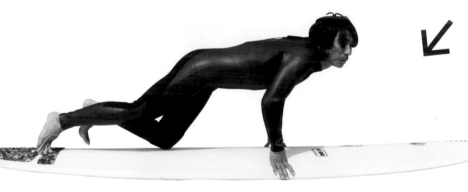

剛開始,請在陸上練習起乘至轉向前的
動作。雖說是練習,但充分熟練後對於
轉向動作很有幫助,所以請務必用心進
行。除了在Part 2、Part 3所學到的划
水與站立位置,以及起乘的基本動作之
外,轉向時的重點在於從划水開始,視
線就要放在欲轉方向上。此外,正面轉
向亦稱為前側轉向(Front side turn)。

Caution!

不可低著頭

從划水姿勢到起身的過程中,即使不斷提醒自己一定要把
視線放在前進方向上,但在準備站起來的那一瞬間,往往
不自覺地低頭、視線朝下。一旦低頭,就會破壞平衡感,
在站起身之後錯失衝浪的時機。「不可低著頭」以及「視
線放在前進方向上」皆為衝浪時務必牢記的觀念。

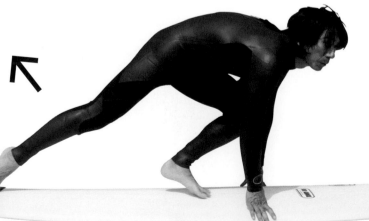

SIDE

Part 4

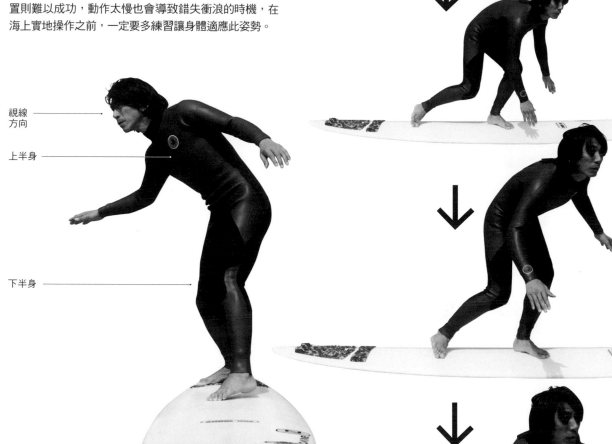

Point

在陸上反覆練習
此系列動作

欲轉向時，站起身後請保持下圖的姿勢。此姿勢為划水
到起乘之間最關鍵的動作，若不將視線放正在正確的位
置則難以成功，動作太慢也會導致錯失衝浪的時機，在
海上實地操作之前，一定要多練習讓身體適應此姿勢。

視線
方向

上半身

下半身

FRONT

Point

只要視線與上半身方向相同
就能成功轉向

將視線放在欲轉方向上，肩膀、胸部等上半身部
位就會自然而然地朝向同一方向。進而將身體重
心放在腳前端，使得板緣入水而開始轉向。但若
將注意力放在下半身的話，容易使板緣吃水過深
破壞平衡感，所以轉向時千萬不可把注意力集中
在下半身。

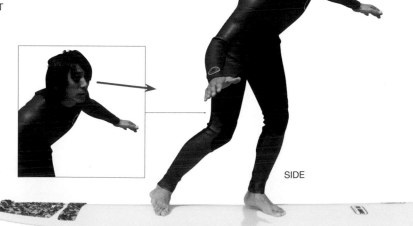

SIDE

正面轉向

在陸地上充分練熟轉向時的視線以及上半身的姿勢後，
就讓我們馬上進入海上實戰練習吧。
請再一次提醒自己，
視線與上半身要同時朝向欲前進的方向。

01

[細川老師指導的衝浪動作]

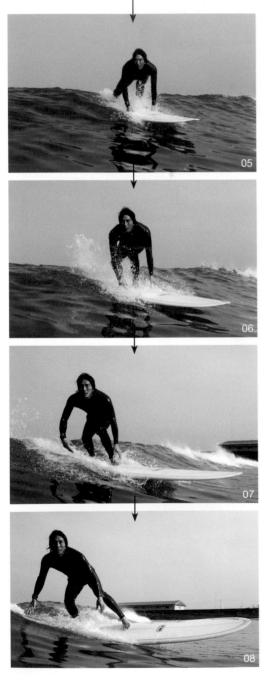

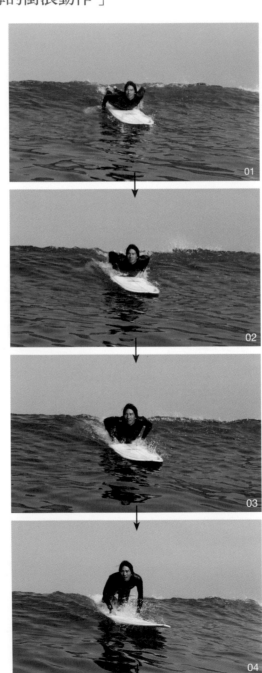

請注意視線與上半身方向

圖01、02為浪板開始滑行；圖03、04為準備站立的動作。圖05，將腰部抬高；圖06，雙手準備離開板面。圖07，放開雙手；圖08，腳前側的板緣入水後開始轉向。其中有兩點務必留意，圖01~05之間，雙手不可抓著板緣。圖01~08所有過程中，視線保持在欲前進的方向上，可見圖04、05中，細川老師示範時頭部始終抬高看著前方。只要熟練上述動作，自然地就能成功轉向。

Point

視線是轉向的關鍵

請試著比較在陸上練習時的圖片以及實際衝浪時的圖片。
即使浪板的方向相反，但正面轉向時視線絕對是放在欲前
進的方向上。所以只要確實進行陸上練習，實際衝浪時必
能有所獲益。

[衝浪時的視線]

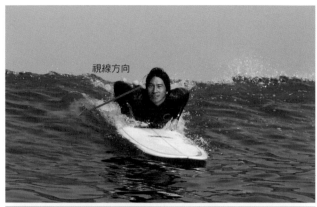

視線方向

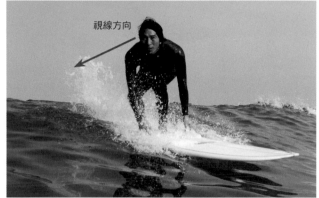

視線方向

[陸上練習時的視線方向]

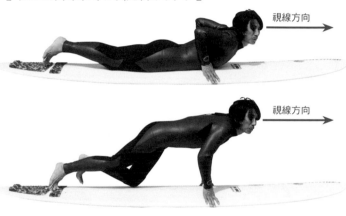

視線方向

視線方向

Point

轉向時，注意力不可放在下半身

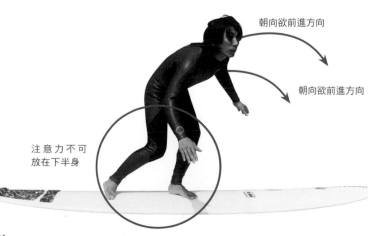

朝向欲前進方向

朝向欲前進方向

注意力不可
放在下半身

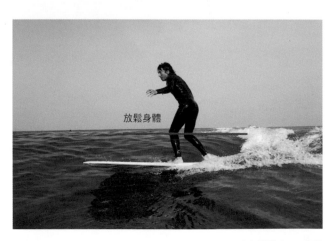

放鬆身體

上圖是左邊的陸上練習動作於海上實際操作時的情況。陸上練習時，一旦將
重量放在腳前側，往往容易使浪板下沉，所以請將前腳放在穩定的位置上。
實際衝浪時也一樣將下半身放在穩定的位置上，然後身體放輕鬆，自然而然
地就能成功轉向。

反身轉向

學會正面轉向後,接著讓我們來嘗試反身轉向。
反身轉向的難度比正面轉向稍高,
卻是衝浪運動中不可缺少的重要技術。
首先在陸上練習看看。

視線放在欲前進的方向上

反身轉向與正面轉向一樣,視線的方向是成功
轉向與否的關鍵。視線若不放在欲前進的方向
上,轉向動作是不可能成功的。由於側身轉頭
看著前進方向,如果在站立之後才轉頭,很容
易在一瞬間失去平衡感,因此無論反身轉向還
是正面轉向,都要從划水時就開始把視線集中
在前進方向。

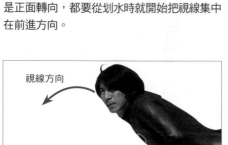

視線方向

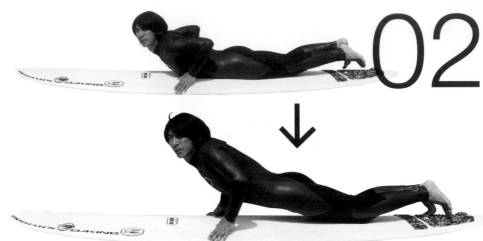

02

與練習正面轉向時一樣,首先在陸地上
熟練起乘到轉向前的動作。雖然反身轉
向難度較高,但一經熟練衝浪會變得更
有趣,所以好好在陸上練習讓身體記住
反身轉向的動作。視線與上半身的動作
依然是成功關鍵,特別是上半身的動作
必須大幅度擺動。

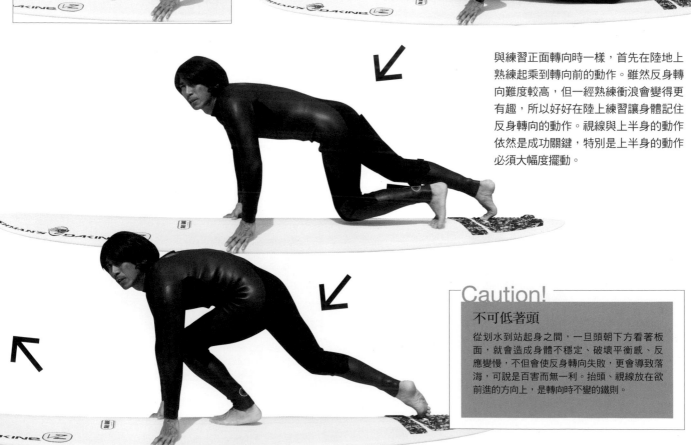

Caution!

不可低著頭

從划水到站起身之間,一旦頭朝下方看著板
面,就會造成身體不穩定、破壞平衡感、反
應變慢,不但會使反身轉向失敗,更會導致落
海,可說是百害而無一利。抬頭、視線放在欲
前進的方向上,是轉向時不變的鐵則。

Part 4

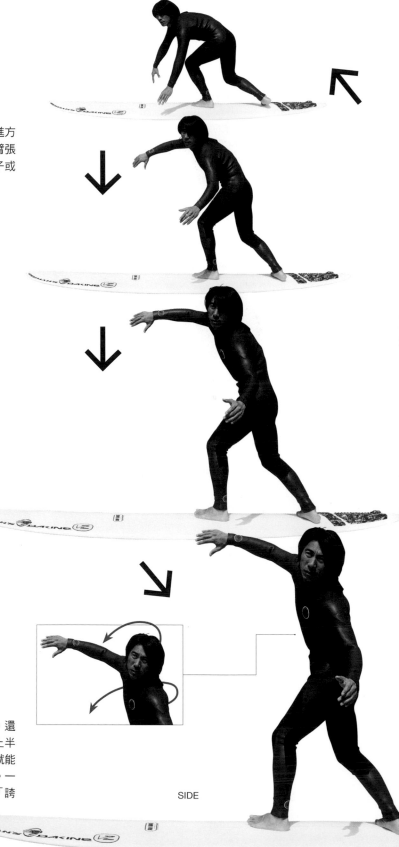

> Point

熟悉這一連串動作
自然能成功轉向

下圖是轉向時的標準動作，轉頭、張開雙臂、視線朝向欲前進方向，此時注意力依然不可放在下半身。反身轉向時若不將雙臂張開，很容易因失去平衡而落海。還未確實掌握前， 請在鏡子或是朋友面前熟練此姿勢吧。

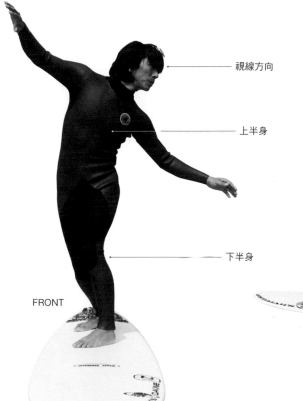

— 視線方向

— 上半身

— 下半身

FRONT

> Point

大幅度擺動上半身

反身轉向時，上半身的動作非常重要。除了要集中視線之外，還必須朝著前進方向大幅張開雙臂，由於反身轉向時扭動著上半身，所以往往忘記將雙臂張開。如果能確實做好這個動作，就能使身體重心向後傾、後側板緣入水，進而帶動浪板自然轉向。一般初學者的問題是，雙臂張開的幅度不夠大，因此請記得要「誇張地」將雙臂盡量張開。

SIDE

反身轉向

比起正面轉向，反身轉向更著重陸上練習，需要更長時間熟練動作。
熟記大幅度張開雙臂、視線放在欲前進的方向後，
就可以開始在海上實際練習。無論在陸上還是海上，
請記得「不急不徐」地反覆練習才會更加進步。

02

[細川老師指導的衝浪動作]

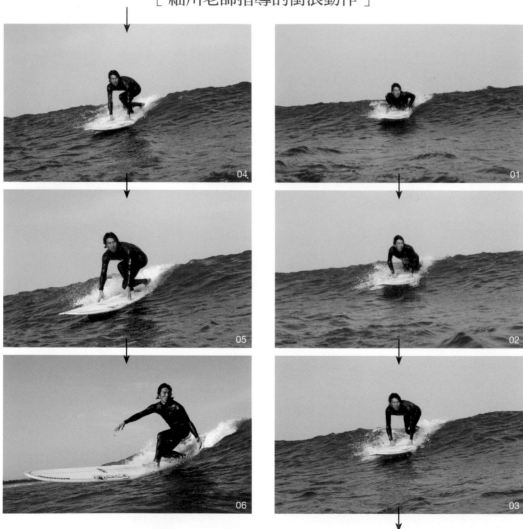

請注意視線與上半身方向

圖01、02浪板開始滑出，雙手置於板面準備起乘。
圖03，抬起腰部；圖04、05準備起身。圖06，腳後
方的板緣入水而開始轉向。反身轉向時，視線保持在
欲前進的方向上，上半身自然地也會朝向相同的方
向。圖05，準備站立時就要將體重放在腳後側的位
置。圖06，重點在於上半身大幅度的動作。

[衝浪時的視線]

Point

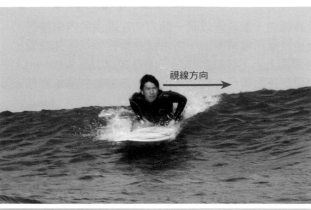

視線方向

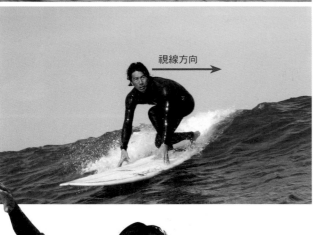

視線方向

起乘時視線保持在
欲前進方向上

請比較衝浪時的圖片以及陸上練習時的圖片。浪板
開始滑行時，視線已經放在欲前進的方向上，即使
到了最後準備站立的階段也依然沒有改變。頭部抬
高就能夠穩定地站立，自然就能掌握住時機開始張
開雙臂衝浪。

[陸上練習時的視線方向]

視線方向

視線方向

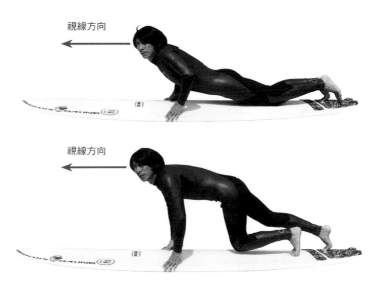

Point

衝浪時別忘記
陸上練習過的姿勢

讓我們再一次複習反身轉向的動作。從划水動作開始時，即將視線集
中在欲前進的方向，如此一來上半身也會自然地朝向同一方向，接著
大幅度地張開雙臂且下半身放輕鬆。切勿抱持著以下半身來扭動浪板
的想法，只要熟練圖中的姿勢必能成功轉向。

以切迴轉向
持續乘在浪上

持續朝同一個方向滑行，最後往往滑到沒有浪的地方而只好中斷，
因此我們需要學習切迴轉向 (Cut back) 這項技巧，
讓浪板維持在有浪的區域、使衝浪不間斷。
同時，切迴轉向也是往後學習其他高級動作時不可缺少的技巧。

04

STEP1

弧度較小的切迴轉向

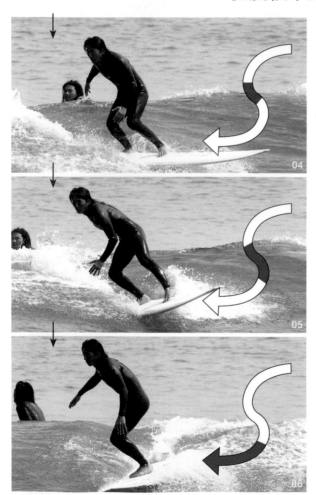

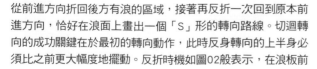

從前進方向折回後方有浪的區域，接著再反折一次回到原本前進方向，恰好在浪面上畫出一個「S」形的轉向路線。切迴轉向的成功關鍵在於最初的轉向動作，此時反身轉向的上半身必須比之前更大幅度地擺動。反折時機如圖02般表示，在浪板前進方向與臉的方向相反時轉向。同時，稍稍使用膝蓋動作更能保持平衡。STEP1雖然都是彎曲度較小的轉向動作，但已足夠回到有浪區域，所以剛開始就讓我們來練習彎曲度較小的切迴轉向吧。

[於何處切迴轉向？]

進行切迴轉向的時機非常重要，許多初學者都是因為無法掌握好時機，無法成功切迴轉向。切迴轉向目的在於返回有浪區域、重新獲得行進速度，因此當我們發現再繼續往前滑行就沒有浪的時候，就是進行切迴轉向的時機。若是到了無浪區才打算切迴轉向就已經來不及了。不過時機的掌握，往往仰賴於對海浪性質所累積的經驗。

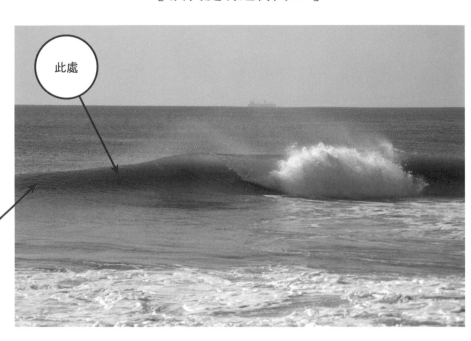

此處

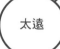

太遠

STEP2

弧度較大的切迴轉向

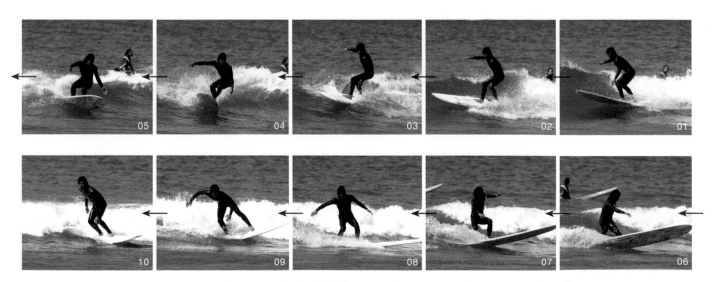

05　04　03　02　01

10　09　08　07　06

熟悉STEP1弧度較小的切迴轉向後，接著讓我們來挑戰弧度較大的切迴轉向。弧度較大的切迴轉向的視線以及上半身的位置與STEP1相同，要點在於要更靈活運用膝蓋動作，將身體維持在低姿勢。維持此姿勢，增加板緣吃水時間，就能使浪板反折180度回到後方。熟練此技巧後，挑戰大浪時相當有幫助。

05 川井幹雄
Mikio Kawai

日本千葉鴨川的傳奇衝浪手—井川幹雄，
被暱稱為Miki且深受大家愛戴。
不論短板衝浪還是長板衝浪都相當喜愛的他，
將傳授給新手快樂享受衝浪的秘訣。

身兼衝浪用品店所有人與製板師等身份，且擔任職業衝浪聯盟的顧問以及大會指導人。
www.kawai-surf.com

住在千葉鴨川的少年看見電視螢幕上人們衝浪的畫面，就在充氣軟墊上模仿起衝浪的動作；不久，少年巧遇從橫須賀美軍基地而來的外國人衝浪手後，便逐漸地喜愛衝浪。

少年在一次衝浪大賽中勇奪冠軍，一舉成名並展開了他職業衝浪手的生涯。這位打從出生就與鴨川海域密不可分的職業衝浪手，目前仍舊住在鴨川；兼顧製板師與衝浪用品店這兩種事業，且開設衝浪教室的井川幹雄，深受一般衝浪手甚至是衝浪名人們的喜愛。現在，就讓我們向這位曾經紅極一時且累積許許多多衝浪經驗的傳奇衝浪手請教，大海或是身體等等的衝浪相關建議。

從小生活在千葉鴨川的

井川，想必非常了解大海，首先請教他有關大海的事，但是他卻謙虛地回答至今仍有許多不了解的地方。「剛開始衝浪的時候，雖然確實出海了，但是卻沒辦法使浪板掉頭。因為現在人們口中的長板，在過去可是相當重的呢！不過在充氣軟墊上練習，加上會教導海浪會在哪一點崩解，但想要完全掌握訣竅也不是一步一腳印地解開腦中的疑惑。之後大約一年的時間，每當外國人到日本我都會向他們借浪板；不久也買了第一塊中古浪板。接著，我在全日本衝浪聯盟成立前的一場衝浪大賽中獲得冠軍，從此展開了衝浪人生。」

當時有一種稱為「Surfing」的舞蹈相當流行，甚至有人問井川是不是獲得跳舞的冠軍。「那是一個大家對觀浪。自己無法判斷浪的性質時，有沒有什麼標準可以做為

怖、危險」的陳舊想法，一般民眾都認為傻子才會乘在浪上，甚至在冬天游泳都會被人當成神經病。或許因為我從小就有在玩無板飄浪〈Body Surfing〉，所以可以憑直覺判斷什麼浪可以衝什麼浪不可以衝。即便已經不是新手，想要配合著海浪而改變自己的位置並不容易；此外衝浪教室雖然多嘗試幾次後我也逐漸能站立在浪板上，而眼睛所及的視野也跟著變得寬廣了。天兩天的事，所以必須累積經驗、多多增加衝浪的次數，一然是滿腦子問題呢！所以不用急於一時。如果雇用我當教練的話，每當浪打來時我都會給予建議，所以應該能一點一點地了解大海。」

確實，在學習衝浪技巧之前最困擾新手的問題就是如何衝浪這個詞彙還不甚了解的時代，普遍都抱持著『海浪＝恐判斷時的參考依據呢？

成為高手的捷徑
就是觀察自己的衝浪姿勢、
參加衝浪教室
以及多多詢問老手們的意見。

1：第一次全日本衝浪大賽時，代表鴨川Dolphins參賽且獲得優勝。2：無數的優勝獎牌。3：不僅短板，也非常擅長使用長板。許多衝浪名人也會光顧此店。

川井：「舉例來說就是多觀察其他老手們衝的浪，然後學習他們姿勢等等。不過必須留意，一旦海浪的規模越大，受到潮汐的影響也越強。由於99里海域〈千葉縣北東部的海水浴場〉當中並沒有顯著的標的物，所以很容易飄走而不自知。如果受潮汐影響飄走時，請勿立刻往岸邊划去，而應該橫向划離潮汐的前進方向，若是海浪高度超過肩膀時更要多加注意。」

……來保持平衡感。若是沒有好好鍛鍊腹肌與背肌，划水時會無法挺身而變得像烏龜般趴在板上。挺身划水能夠使手臂的迴轉更順暢，但剛開始時由於頸部後方用力過度，所以會感覺背肌和手臂相當疲累。曾經有一個知名的衝浪手，在鴨川Maruki海域中因為海浪過大而無法出海，似乎遭受很大的打擊，一回到東京就馬上跑健身房去了。就只有自己無法衝浪的感覺很令人悔恨，不過在海中被強大海浪打敗是常有的事，我們也只能去習慣這種感覺。請朋友把過程拍攝下來，之後反覆觀看、反省也能使自己進步得更快。」

總之對於新手來說，重要的就是增進、維持體力以及多多下水衝浪。

新手進行衝浪運動時，重要的就是眼觀四面、耳聽八方。此外，年過30之後體力就會漸漸衰退，為此我們也向井川請教了克服衝浪後疲勞的方法。「我已經不是可以勉強自己身體的年紀了，所以必須平時鍛鍊體力，首先就是多爬樓梯，或者以吊環……

「如果參加我的衝浪教室……就能了解，當中課程都是配合學生的程度，所以幾乎都是一對一的教學方式。」

這麼貼心的衝浪教室，難怪喜愛衝浪的人，都沒有不參加的道理！

生和寬
50歲時開始接觸衝浪，目前60歲以端正的長相身兼模特兒與編輯。

攝影師小林昭和身兼編輯與模特兒的生和寬，從過去就有著密切來往的兩人再次見面時竟一同開始衝浪。

小林 當時才剛開始衝浪，沉迷到連工作的事都拋在腦後的開心啊。

生 因為衝浪我們又再次結識了。

小林於滿60歲那一年開始衝浪，而生是在50歲時開始，兩人同為媒體工作人。且小林在60年代末到70年代之際，曾待在加州威尼斯海灘附近一陣子，也將當時威尼斯海灘的海灘文化收錄在相片當中，可見從前就和衝浪結下不解之緣。不過為何兩人直到這把年紀才開始衝浪呢？有趣的是，兩人時矢志成為攝影師前往加州，既有價值觀的年輕人(Hippie，反社會體制、否定年輕人)。年輕時矢志成為攝影師前往加州，看著那些衝浪手，我和生一樣，感覺衝浪真是件快樂的事。當

生 我一直都在心中發誓到了衝浪？發現同好時真的是莫名恍，然後我就想莫非他也有在開始衝浪。Tudor(知名衝浪手)的T恤，然後請小林先生來當模特兒。結果發現小林先生穿著Joel頁以讀者為模特兒的專欄，我就請小林先生來當模特兒。

生 在某本男性雜誌中，有一面。

小林 是啊。但是已經忘了是怎麼認識的了。不過在7年多前曾因為工作關係又再次碰在100年前也不稀奇，年輕的時候我們就知道彼此了。

生 即使說我們第一次見面是時竟一同開始衝浪。有著密切來往的兩人再次見面

50歲就要開始衝浪，我始終認為衝浪是一項非常快樂的運動。父母總認為做什麼都好就是別衝浪，所以開始衝浪時會覺得有點對不起他們，不過我認為50歲是個做什麼都可以的年紀，所以我一直都想在50歲時開始。

生曾經從事過鐵人三項(Triathlon，游泳、單車、賽跑全能賽)，與登山等消耗大量體力的運動，唯獨認為衝浪是一項快樂且輕鬆的運動。此外，小林在衝浪之前也曾經熱衷於高爾夫球與經典房車賽等運動。

小林 我放棄了曾熱衷過的運動而開始衝浪。有時會認為自己像個臭老頭，所以在60歲的時候開始覺得一定要成為嬉皮

曾立下「以增強划水能力為目標」的誓言，現年60歲也持續的進步。

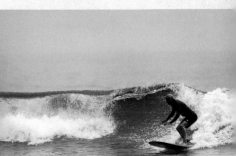
Masuda

06] 小林昭×生和寬
Akira Kobayashi x Kazuhiro Sei

已經是「熟男」的兩人，
將為我們述說為何現在才開始衝浪
以及衝浪的樂趣何在。

時還認為只要練習一下應該就能學會了。

生 的確，衝浪與我至今從事過的運動相比有很大差異。

但是兩人開始衝浪後立刻改變原先的看法，衝浪並不是一個能輕鬆學會的運動。50開始衝浪的生，過去就曾經嘗試過衝浪，但由於門檻過高，之後的兩年再也沒有下水了。

生 第一次衝浪就體會到它的困難之處，所以後來就再也沒有嘗試了。幸好遇到小林先生，使我再一次開始衝浪。

再次相會的兩人一同去衝浪的時候，相互都改變了原先認為衝浪是一項簡單運動的看法，而小林也選擇報名參加衝浪教室。

60歲時想走嬉皮路線而開始衝浪，單單是飄在海面上就能嘗到衝浪的感動。（小林）

小林 雖然現在變得能站在浪板上，但依然是位新手，所以我也持續地參加衝浪教室。

我請職業衝浪手—細川哲夫教導，較頻繁的時候大約每週上課一次，最少每個月都會上一次。

小林曾經熱衷高爾夫以及經典房車賽等運動，只要了解理論然後親身力行，就能漸漸進步。但是衝浪不同，同一種理論能不能乘在浪上，我認為衝浪教室所傳授的建議一定有它的效用。

只是一時碰巧、明明剛剛能順利衝浪但之後又失敗了……，衝浪就是一個這麼令人咬牙切齒的運動。

小林 所以我吸收衝浪教室的建議後反覆練習，不後反覆練習。能乘在浪上，同一種浪不會打來兩次所以無法進行反覆的練習。能乘在浪上或許

此外，生在日本衝浪雜誌《NALU》當中，有一個名為「中年人衝浪道場」的連載專欄。在職業衝浪手—河村正美的指導下，從各種角度切入接受訓練，目標為做出百分之百完美的起乘動作。

在夏威夷的鑽石山〈Diamond Head〉海域，初次嚐到海上滑行的滋味。

小林昭

活躍於雜誌以及廣告的攝影師，'60~'70年間曾居住在美國洛杉磯。

生 即便接受了專家指導，我是最近漸漸能能分辨還是覺得衝浪不簡單啊！雖然什麼浪能衝，什麼很努力地每個月衝浪一次，但浪不能衝了。卻始終沒什麼進步。而且身體日漸老化，若不維持每個禮拜 生 真是厲害啊！莫至少衝浪一次更容易退步。在非您已經能在鼻尖大海中看著身旁的年輕人們像上行走了嗎？飛魚般地乘在浪上，真是讓我 小林 怎麼可能！根敬佩萬分。本動不了啊，雖我

小林 我也這麼覺得，每個禮已經盡可能想踏出拜至少要衝浪一次。 生 那已經能夠斜向一小步了。

生 不論夏天或是冬天嗎？ 衝浪了嗎？

小林 對，不管四季變化每週 小林 有時候辦得至少都要進行一次。此外平時到。若是成功做到就要鍛鍊背肌與腹肌，偶爾也斜向衝浪，當天我要做一做身體柔軟操，這並不甚至興奮得睡不著是為了追求進步，而是為了能覺呢！是為了能

生 不過話說回來，小林先生 生 真是佩服，能夠在10次的浪中可以成功站立幾百分之百成功站立的人幾乎都次呢？ 等同於老手了。學會分辨這個

小林 這個嘛，大概10次都能 浪能不能衝，不就等同於學會成功站立吧，因為沒辦法衝的 所有衝浪的技巧了。浪我就不會去捕捉它。過去我 小林 還早呢！這還只是最基本的。重要的是不要勉強自 才一樣讓我欽佩萬分啊！己，衝浪時必須冷靜思考下一 無論是技術還是海上的規矩或禮貌，看著衝浪的年輕人

步該怎麼做。雖然有點困難，但這也是衝浪的精髓所在。

生 不論是日本、巴里還是夏威夷的衝浪手，每個人都像天久的我還曾經搶浪，回想起來還真是令人慚愧。初學者根本不懂什麼是危險，後來也是在衝浪教室中才學到，等浪其實有整齊的順序。許多條件與情

們，小林與生獲益良多。

小林 記得當初剛開始衝浪不

我一直都認為衝浪是一項快樂的運動，不過說它沒有困難之處則是大錯特錯。（生）

小林說：「衝浪時只聽得到浪板與海浪的摩擦聲，其他任何聲音都傳不進耳內。這種令人心跳加速的安靜，讓我更熱衷衝浪。」生佩服地回答：「真厲害！哪天我也要親自體會這種感覺。」

況不同，但我還是在衝浪教室中徹底學到許多知識與常識。

生　我曾經聽過一個關於衝浪禮儀的話，「不要一個人去海邊，一定要找個伴一起去」。不過有時還真約不到朋友一起去，明明偶爾自己剛好有空閒的時間可以去海邊，但心理總是會惦記著那句話的夥伴們，彼此都會以眼神傳遞訊息。」所以下海衝浪時，

小林　那是三個人都要下海，還是只要有伴一起去就好呢？

生　有伴一起去就好。大海是變幻莫測的，不定時會抓狂不受控制，所以常有人說「衝浪都有既定的規則，人要照著規矩走；但衝浪卻會配合人的改變而改變，不管是技巧也好、規浪呢？

小林　下下禮拜怎麼樣？去湘南或是伊豆如何？那邊的景色很美，可以感受到日本夏天的感覺喔。

生　就去那兒吧！

「不行！一定要找個伴！」，不過就是游個泳，會什麼一定要找人陪呢？就連小室先生（P30~31）也曾對我說規矩和禮儀了。

小林　像這種禮儀、規矩，還有搶浪等常識，隨著衝浪次數增加應該自然而然就會了解了吧。

生　曾有人說衝浪是個會隨著人而改變的運動。其他的運動都有既定的規則，人要照著規矩或是禮儀也好、規

那麼今後生與小林的目標是什麼呢？

遞訊息。」所以下海衝浪時，自己加上夥伴一次只能三個浪板上，且百分之百準確地判斷什麼浪能衝什麼浪不能衝。

生　能百發百中地成功站立於浪板上，且百分之百準確地判斷什麼浪能衝什麼浪不能衝。

小林　我則是希望能駕馭什麼人規模的浪。不僅止於那種能駕馭小規都能衝的浪，我想要輕快地乘在小小的浪上。

生　此外還要增進划水能力，因為沒有比趕不上浪更難過的事啦！

小林　對呀，常常就只差那一小步。

生　那下次我們什麼時候去衝皆是如此。

死，不過我從未放棄衝浪。的傷，還因為腦震盪差一點溺在參加之前，雖然曾受過嚴重

初學者必讀的 衝浪用語字典

[All-round model]
易於轉向和駕馭的全方位浪板，非常適合新手。

[Cut back]
切迴轉向。由前進方向向後方調向，回到海浪中心的一種技巧。

[Beach break]
海浪於海底的泥沙所形成的岩礁上崩解。

[Close Out]
海浪與風勢過於強大，而造成無法衝浪的狀態。

[Cross Step]
雙腳交叉，在浪板上走向前端。

[Bottom]
1::板底。浪板底部與海面接觸的地方。[反義字]板面
2::浪底。崩解前的浪的最下層部分，在此轉向的動作稱為浪底轉向。[反義字]浪頂

[Bumpy]
由於風的影響，使得浪面崎嶇不平，較不適合衝浪。

[Classic style]
經典樣式。在短板流行之前的60年代開始製造的長板樣式。[反義字]Progressive style〈前衛樣式〉

[Choppie]
受強烈海風影響，海面不穩定的狀態。

[Current]
海流。海中潮汐的流動。

[Deck]
板面。

[Drop in]
1::搶浪。最靠近海浪崩解點的衝浪手擁有衝浪優先權，而搶在此衝浪手前面霸佔浪的行為即稱為搶浪，在衝浪界中是嚴格禁止的。
2::捕捉到浪之後，迅速沿著浪面滑行。

[Dumper]
一口氣瞬間崩解的浪。能夠衝浪的距離短，相當不適合衝浪。

[Entry]
出浪。從岸邊進入海。[同義字]Getting out

[Face]
浪面。浪肩到浪的底部為止的斜面，衝浪運動即進行在此斜面上。

[Fin]
板舵。裝在浪板底部，形狀類似鯊魚的鰭。依據裝配的數量，有分單舵以及三舵等等，是非常重要的配件。[同義字]Skeg

[Flat]
海面平靜無浪的狀態。

[Form]
發泡體。浪板的材質，即聚氨基甲酸乙醋發泡體。

[Front side]
衝浪手衝浪時將身體朝向海浪的方向。左腳在前的浪者(Regular footer)右跑浪時即呈現此姿勢。[反義字]Back side

[Goofy]
1::右腳在前，左腳在後的一種衝浪姿勢。
2::衝浪時，在左方崩解的浪。[同義字]左浪

[Getting out]
出浪。從岸邊划水至等浪的外海區域。[同義字]Entry

[Glove]
冬季用橡膠製防寒手套。

[Ground swell]
颱風、完整的高氣壓所產生的巨型海浪。

[Hang five]
單腳站在鼻尖上衝浪。此時抬高另一隻腳即為Cheetah five技巧。

[Hang ten]
鼻尖駕乘的技巧，將十隻腳指頭緊貼在鼻尖上衝浪。

[High tide]
滿潮。海浪的量會減少。

[In side]
內側浪區。比起浪點更靠近岸邊的區域。[反義字]Out side〈外側浪區〉

[JPSA]
Japan Professional Surf Association。日本職業衝浪組織的簡稱。

[Knee paddle]
跪坐在長板上划水，若能在浪板上取得平衡的話，此動作可以減輕疲勞。

[Leash code]
腳繩。能防止浪板漂走的尼龍製繩索。[同義字]Power code〈腳繩〉

[Lineup]
浪崩解的地方，也指衝浪手們等浪的區域。

[Maneuver]
操控浪板的技巧的總稱，也是轉向的同義字。

[Nose]
鼻尖。浪板前端部份。

[Nose rider]
使鼻尖駕乘更容易進行的長板樣式。為增加浮力，將鼻尖部份加寬、在板底加入溝槽。

[Nose riding]
鼻尖駕乘。站立於鼻尖衝浪。

[Off Shore]
陸風。能夠防止海浪瞬間崩解，長時間維持完整的浪面形狀，吹陸風時較適合衝浪。[反義字]On shore〈海風〉

在衝浪的世界中，有許多獨特的衝浪術語。
剛開始接觸衝浪的新手們若能預先了解這些術語，諸多問題都能迎刃而解；
閱讀衝浪相關書籍時，也一定能派上用場。

P

[Paddling]
划水。出海時，趴在浪板上以手划水。此外，也有跪坐在浪板上划水的方式。

[Peak]
浪頂。海浪隆起時的最高點，也是最先開始崩解的部位。

[Pearling]
插水。起乘時若重心太前面，很容易使浪板前端直刺向浪面。插水時請切勿噴板。

[Point break]
1：於岬灣崩解的浪。
2：經常在同一場所崩解的浪，常見於礁岩以及珊瑚海底。

[Pull out]
衝浪手操控浪板停止衝浪。
[反義字] Wipe out〈衝浪途中落海〉

[On shore]
海風。會使海浪崩解、浪面紊亂，吹海風時不適合衝浪。
[反義字] Off Shore〈陸風〉

[Out side]
外側浪區。屬於離岸邊較遠的海域。
[反義字] In side〈內側浪區〉
[例句] 划水到外側浪區還真困難。

R

[Reef break]
礁岩浪點。因海底礁岩或是珊瑚而崩解的浪。

[Regular]
1：由海的正面看過去，在右方崩解的浪。
2：左腳在前站在浪板上。
[反義字] Goofy〈右腳在前〉

[Rocker]
翹度。浪板的彎曲度。

[Shore break]
於岸邊崩解的浪，不適合衝浪。

[Shoulder]
浪肩。浪崩解後的隆起部份，浪肩越高漲的海浪越適合長時間衝浪。

[Side S hore]
側向風。與海岸平行、橫吹過海浪的風。

S

[Surfable]
適合衝浪的浪。

[Sand bar]
堆積在海底的沙，能夠產生優質的海浪且不易受海流的影響。

[Secret]
除了少數的衝浪手知道之外，鮮為人知的衝浪地點。

[Section]
浪崩解後，可衝浪的區域。

[Set]
反覆出現的週期性海浪。

[Shaper]
製板師。由於浪板多為手工製造，所以浪板的優劣取決於製板師的技術。

[Shallow]
淺灘。

[Soup]
白浪花。海浪崩解後，白色泡沫狀的部份。相當適合新手練習衝浪動作。
[同義字] White water

[Spray]
急速轉彎或是進行一些衝浪動作時，飛濺出來的水花。

[Stall]
衝浪中減速。

[Stringer]
龍骨。為補強浪板硬度，而裝在浪板中央的素材。

[Skeg]
板舵。裝在浪板底部的舵。
[同義字] Rip

[Top]
浪頂。正要崩解的海浪的頂端，是海浪最具能量的部位。

[Top turn]
在浪頂轉向的一種基本技巧。

[Tube]
管浪。崩解後呈圓桶狀的浪，在管浪中衝浪（Tube riding）是許多衝浪手的夢想。由於光線的反射，管浪中的世界也稱為Green room。

T

[Tandem]
男女一組，雙人乘坐的長浪板。在夏威夷可以常看到用這種浪板舉行的雙人競賽。

[Take off]
起乘。捕捉海浪後，起身站立於浪板上的動作。

[Tide]
潮汐。滿潮稱為High tide、退潮稱為Low tide。

W

[Walking]
在浪板上前後移動，改變重心的位置，一邊操控浪板，一邊配合海浪狀態而變換速度的技巧。

U

[Ups & Down]
浪壁加速。在浪的斜面上，上下移動，一種加速的技巧。

[Wax]
板蠟。塗在浪板上防止腳滑的蠟，根據海水溫度與季節不同分有許多種類。

[Wipe out]
衝浪途中落海。
[反義字] Pull out

中文用語

[海浪]
因氣壓變化而產生的海面波動，海浪碰觸到海底障礙物時會崩解。

[捲浪]
浪面翻騰、捲動不停的海浪。捲浪的極致狀態即為管浪。
[同義字] 瘋狗浪

[搶浪]
搶在已起乘的衝浪手的前頭衝浪。
[同義字] Drop in〈搶浪〉

[平浪]
浪的斜面平順，適合長浪衝浪。
[同義字] 平浪
[反義字] 緩浪
[反義字] 捲浪

[厚浪]
浪面平穩的海浪。
[同義字] 平浪

[三角浪]
從岸邊正面看海浪時，以浪的頂端開始漸漸向左右崩解的浪。

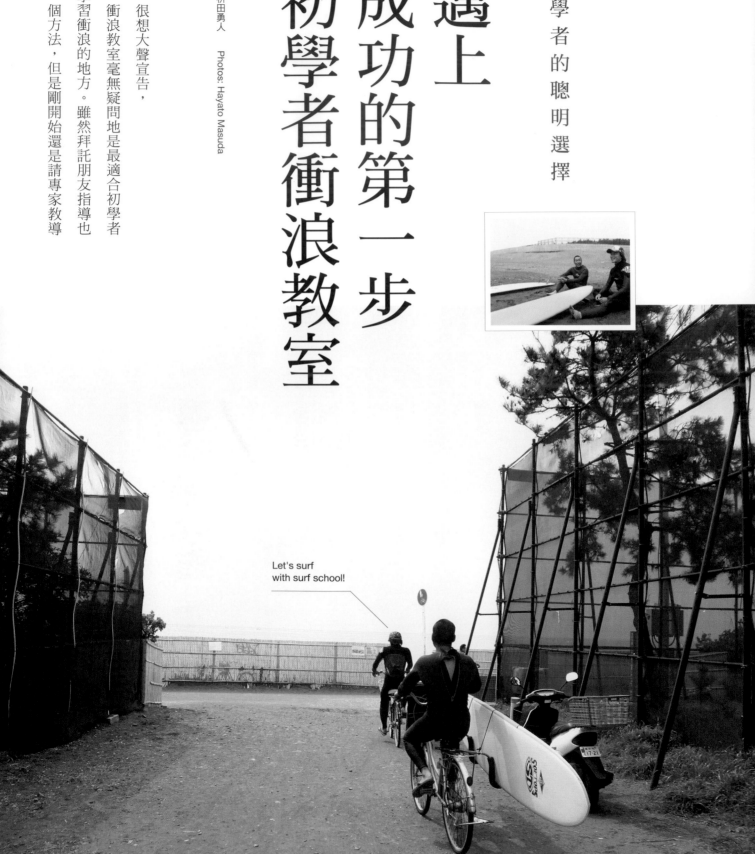

初學者的聰明選擇

邁上
成功的第一步
初學者衝浪教室

攝／枡田勇人　Photos: Hayato Masuda

很想大聲宣告，
衝浪教室毫無疑問地是最適合初學者
們學習衝浪的地方。雖然拜託朋友指導也
是一個方法，但是剛開始還是請專家教導

Let's surf
with surf school!

p.120～

Surf school

衝浪教室
體驗記

最有效，畢竟我們都想要偷偷地進步讓朋友們嚇一跳不是嗎？

世界上任何一項運動，在旁觀看與親身體驗的感覺全然不同，尤其衝浪更是如此。獨特的規則、瞬息萬變的海浪狀態、不知要從哪出海以及不知要選何種浪，這些困擾著初學者的問題，就讓衝浪教室來幫您解決。

許多初學者會有這樣的疑問：「衝浪教室實際上是在教些什麼呢？」為解決這樣的疑惑，就讓我們來看看衝浪教室一天的情況，希望大家都能找到最適合自己的地方。

那麼，就讓我們開始學習衝浪吧！

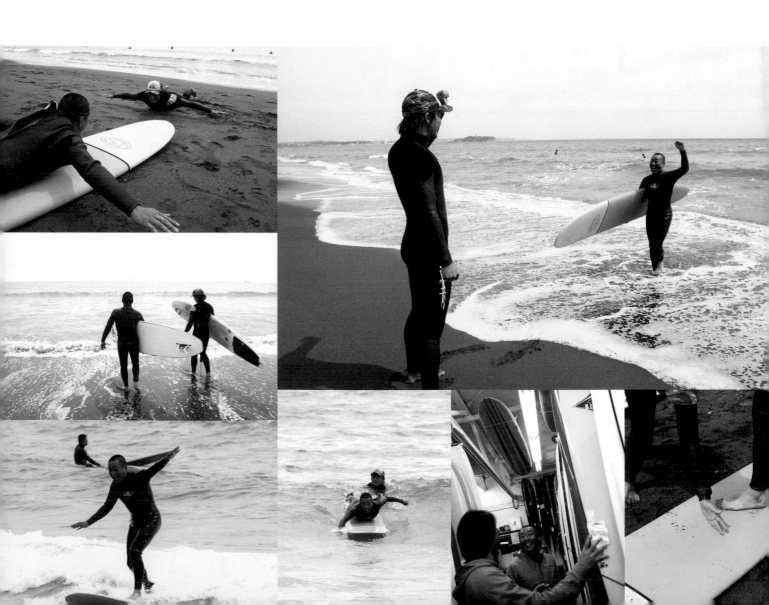

中年上班族的
衝浪教室體驗記

平日只往返於住處與辦公室之間，
一到假日待在家中無所事事的中年上班族，
一時興起參加了衝浪教室的體驗課程，實現了衝浪的夢想。

攝／枡田勇人　Photos: Hayato Masuda

01

加油吧！

電話預約後，於課程開始的當天，前往衝浪用品店。想不到出來迎接的老師竟然是位職業長板衝浪手。因為有點緊張，生硬地與老師握手。

上課前要先填寫報名表，既雀躍又緊張，心中有說不出的興奮。

哇哩 有夠大～

真的很大

雖然曾經在雜誌等媒體上看過浪板，但第一次親身拜訪，沒想到實際的大小與長度竟如此驚人。

大多數初學者都會驚訝地抬頭看著浪板喔！

學生
上班族
山川秀人
現年45歲，年輕時喜愛足球與雪板，但是出了社會，特別是30歲之後漸漸變成平凡的上班族。從未有過衝浪經驗，為了要培養一能長期持續的興趣，報名衝浪教室的體驗課程。

指導老師
職業長板衝浪手
牧野拓滋
出生成長於日本湘南・茅崎，從小喜愛大海。有過許多衝浪經驗，2002年受JPSA認可為職業長板衝浪手而活躍於衝浪界中。目前為茅崎的衝浪用品店「Fluid Power Surf Craft」的經營者，兼任衝浪體驗課程的講師。除了衝浪之外，也擅長滑雪，平時的興趣是釣魚。

初學者學習衝浪時最大的煩惱，就是究竟要花多少時間才能實際踏在浪板上衝浪。上班族沒有什麼空閒時間，且40歲以後體力不足也大不如前，往往希望能早點體驗實際衝浪的滋味，參加衝浪教室正是能儘早體驗衝浪滋味的捷徑。

衝浪教室大致上分有4種形式。
①海邊衝浪用品店附屬的衝浪教室。
②市區衝浪用品店附屬的衝浪教室。

有夠難穿的~

今天帶去的東西

從公司下屬那兒借來的防寒衣，打從出生以來首次穿上防寒衣的感想是……

今天借來的……

因為已準備好防寒衣，所以只需向店裡再借到適合自己體重的浪板，以及為了從用品店移動到海邊的腳踏車。能夠騎到夢想中那裝有板架的腳踏車真是開心。

前往海邊，但腳踏車搖搖晃晃跟不上老師的速度。

微妙的距離

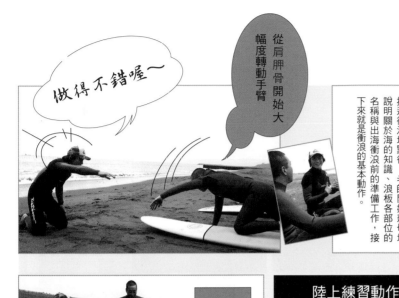

做得不錯喔~

從肩胛骨開始大幅度轉動手臂

入海前說明

抵達衝浪地點後，老師開始親切地說明關於海的知識、浪板各部位的名稱與出海衝浪前的準備工作，接下來就是衝浪的基本動作。

陸上練習動作

聽完說明後還不能直接出海，必須先進行陸上練習。划水時，頭部抬高看著前方，放鬆肩膀轉動手臂。起乘時，雙手放在肩膀兩側，挺胸收腳等等，只要熟練陸上動作就能成功衝浪。

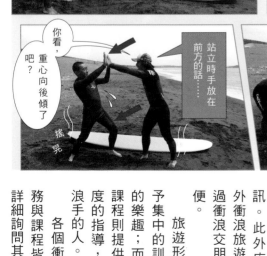

踏上去

跳起後著地，站在穩定的位置

你看，重心向後傾了吧？

站立時手放在前方的話……

搖晃

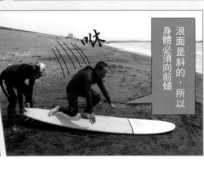

啪

浪面是斜的，所以身體必須向前傾

③旅遊形式的衝浪教室。
④職業衝浪手提供的私人指導課程。

這4種形式的衝浪教室各有各的特色，即便形式相同的衝浪教室也會有其獨特的地方，所以無法具體說明哪一種形式最好。以下，簡單地介紹各個衝浪教室的特色，讀者們可配合生活圈以及生活型態，選擇一個最適合自己的教室。

海邊衝浪用品店附屬的衝浪教室最熟悉當地海浪的狀況，能夠配合天氣情況給予最好的教學。若課程結束後成為該店內衝浪團隊的會員，更可免費使用淋浴間以及板架。

市區衝浪用品店附屬的衝浪教室的特點，在於下班過後可以順道經過，且即使課程結束後能隨時獲得許多衝浪資訊。此外店內提供許多國內外衝浪旅遊的行程，對於想透過衝浪交朋友的人來說相當方便。

旅遊形式的衝浪教室能給予集中的訓練，以及衝浪旅遊的樂趣；而職業衝浪手的私人課程則提供量身訂做、更具深度的指導，適合有心想成為衝浪手的人。

各個衝浪教室所提供的服務與課程皆不同，請在參加前詳細詢問其內容與細節。

Part 1 設定的基礎知識

如何選擇適合自己的公路車？什麼才是正確的尺寸和位置？跟著作者一步一步從成車的調整開始，就能從中領略設定帶來的效果跟樂趣。

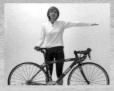

Part 2 更換零組件

學會簡單的測量和調整之後，相信已經大概瞭解自己對騎乘的需求。接下來，把不適用的零組件換掉！打造一台只屬於你自己的公路車。

Part 3 依目的和路徑調整設定

即使同一輛車＆同一個騎士，根據不同的目的應有不同的設定。爬坡vs平地，長途vs短程，休閒vs競賽，讓愛車隨時保持在最適用狀態！

Part 4 活絡筋骨設定術

不正確的設定會導致不正確的姿勢，引發疼痛甚至運動傷害！如何讓愛車設定更貼近自己的需求？有效活動全身肌肉，提高騎乘效率！

Part 5 配件類的搭配與調整

安全帽、護目鏡、服裝和鞋子等配件不只要外型好看，尺寸的選擇、著用和搭配的方式，跟生命安全息息相關，千萬不能馬虎！

Part 6 動手組裝屬於自己的完美公路車

挑戰自己組裝！根據自己的身體狀況決定車身材質和大小，再以預算和目的來選購零組件，組裝一輛獨一無二的個人專屬公路車！

樂活文化全系列優質讀本

公路車設定指南

「公路車完全攻略」好評推出第二彈！跨上正確設定好的公路車，輕鬆征服長途路程，享受追風馳騁的樂趣。

15x21cm
全彩168頁
NT$360.-

公路車完全攻略

本書為您詳細介紹陸上最高速自行車─公路車內容涵蓋選購公路車、騎騁路線與維修保養，入門者絕對不要錯過！

15x21cm
全彩208頁
NT$380.-

品味生活系列 How to enjoy your life

乖狗狗養成書

將愛犬常見的壞習慣分門別類，再一一為你剖析生成原因和解決對策。狗狗的壞習慣將不再是你的困擾！

15×21cm
全彩208頁
NT$360.-

水族飼養入門手冊

從零開始，從器材到魚種，從水質調整到景觀設計，循序漸進讓讀者跟著書中的步驟輕鬆享受養魚的樂趣。

15x21cm
全彩240頁
NT$360.-

陽台盆栽種植DIY

只要了解它的特性就能輕鬆掌握和植物融洽相處的訣竅，從第一個組合盆栽開始，創造專屬自己的小庭園吧！

15x21cm
全彩232頁
NT$350.-

貴賓犬飼養書

充分瞭解貴賓犬的習性是與牠們融洽相處的第一步。本書讓您學習到必要的知識，成為一名瞭解愛犬的飼主。

15x21cm
全彩240頁
NT$350.-

拾獵犬飼養書

在大型犬中最受歡迎的拾獵犬，從幼犬的照料到訓練，包含生病、餵養等，飼主想要知道的本書裡都有！

15x21cm
全彩240頁
NT$350.-

臘腸犬飼養書

體長腿短臘腸犬，圓圓的眼睛、惹人憐愛的表情，具有壓倒性人氣熟讀此書，讓您更加理解心愛的臘腸犬。

15x21cm
全彩240頁
NT$350.-

LOHO PUBLISHING

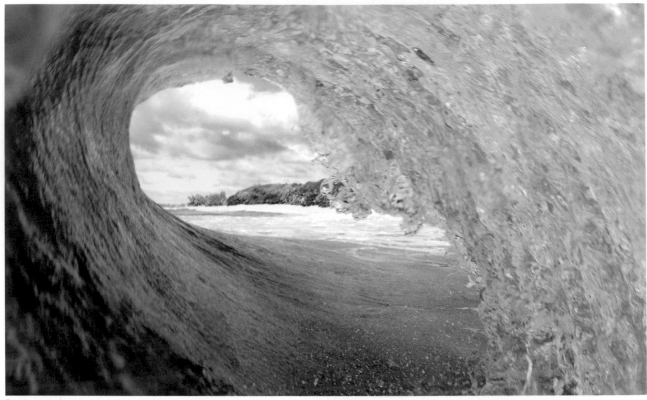

Russi

挑戰大浪(Big wave)或管浪(Tube)
進階玩家在衝上浪頭的那一刻
彷彿進入一個全然未知的新世界
就算沒有那樣的身手
只要開始衝浪
人生觀也會跟著改變
希望本書
能夠賦予讀者們
嘗試新事物所需要的莫大勇氣

衝浪長板技巧全攻略
Longboarding Lesson Book

LOHO編輯部◎編

售價／新台幣450元
版次／2008年9月初版
版權所有　翻印必究
ISBN 978-986-84653-0-5
Printed in Taiwan

STAFF

社　長／根本健
總經理／陳又新

原著書名／大人がサーフィンを始めるときに読む本
【ロングボード編】
原出版社／枻出版社 El Publishing Co., Ltd.
譯　者／霍立桓
企劃編輯／道村友晴
執行編輯／方雪兒
日文編輯／李依蒔
美術編輯／孫江宏

財務部／王淑媚
發行部／黃清泰
出版・發行／樂活文化事業股份有限公司
地　址／台北市106大安區延吉街233巷3號6樓
電　話／(02)2325-5343
傳　真／(02)2701-4807
訂閱電話／(02)2705-9156
劃撥帳號／50031708
戶　名／樂活文化事業股份有限公司
台灣總經銷／大和書報圖書有限公司
電　話／(02)8990-2588
印　刷／科樂印刷事業股份有限公司